U0033441

至高の音楽 ── クラシック 永遠の名曲

至高の音楽

百田尚樹的私房古典名曲

百田尚樹─著
楊明綺─譯

目次

前言

　　本書結集了我在《一個人》與《Voice》等雜誌上連載，關於古典音樂的專欄文章。每個月以散文的方式，介紹一首我最喜歡的曲子，兩年來一共介紹了二十五首（外加一首）曲子。

　　因為不是在專門的音樂雜誌上連載，所以當初開始連載時，我是抱著希望非古典音樂迷的讀者也能愉快閱讀，從而產生「想聽這首曲子！」的心意而寫的。當然，也期望與古典樂迷分享自己聆賞音樂時的樂趣，發現「原來不知道聽過多少回的曲子，竟然有此魅力！」而興起從架上取出ＣＤ聆賞的念頭。

　　也就是說，我想大膽挑戰能夠同時滿足沒接觸過古典音樂與身為古典音樂迷這兩種讀者的任務，但不曉得這個嘗試有沒有成功就是了。這本書的書名之所以為《至高の音樂》，是因為我相信古典音樂就是至高的音樂。爵士樂大師艾靈頓公爵（Duke Ellington）說過一句名言：「世上的音樂只有兩種，好的

音樂與不好的音樂。」我深信從十八世紀到十九世紀的歐洲音樂，尤其是德奧

音樂，堪稱世界上水準最高的音樂。

或許關於這一點，有人抱持不同的意見。但不可否認的是，巴赫（Johann

Sebastian Bach）、莫札特（Wolfgang Amadeus Mozart）、貝多芬（Ludwig

van Beethoven）、布拉姆斯（Johannes Brahms）、華格納（Richard

Wagner）等，這些音樂大師到達的境界，不是現代各領域的音樂家能夠輕易觸

及的。

「這些不是百年之前的音樂嗎？」、「百田尚樹是在裝內行嗎？」、「不

要自以為一副權威樣」或許有人會這麼批評，但絕對是莫大的誤解。真的有很

多非常棒的古典音樂，那些名符其實的「天才」藝術家們竭盡心力，創作出許

多超越時空、感動人心的名曲。

當然，若是想要感受古典音樂的魅力，實際聆賞傑出的演奏是最佳的方法。

因此，本書特地附上一張結集書中介紹「精華之處」的 CD，我敢斷言這是匯

集珠玉之作的奢華品。

　若能因為邊聆賞這張CD、邊閱讀本書，而多了一位古典樂迷，就是我莫大的榮幸。或是讓資深古典樂迷從再熟悉不過的曲子感受到新魅力，絕對是我最無上的喜悅。

註：CD為日文版原書所附，台灣中文版為提供免費線上串流音樂歌單。

第一曲

貝多芬
第三號交響曲《英雄》

突如其來的驚豔與感動

MUZIK AIR 全曲收聽：
http://bit.ly/1ZXWAVA

01

古典音樂的啟蒙瞬間

我開始認真聆賞古典音樂是十九歲的時候。自此之後，三十幾年來，我幾乎每天都聽。學生時代打工賺來的錢，幾乎都花費在買黑膠唱片、聽音樂會。昭和五十年（一九七五年）當時，一張新上市的黑膠唱片約二千四百～二千六百日圓，廉價版約一千二百～一千五百日圓；而那時的工讀時薪不到五百日圓，所以想買一張新唱片，必須打工五小時以上才行。時至今日，進口古典音樂CD十分便宜，一套五十張只賣五千日圓也不是什麼稀奇事；看到以往在唱片行考慮一個小時才買的唱片，而且收錄的內容都一樣，現在竟然連在百元商店也買得到，著實令我有一種難以言喻的複雜心情。

因為二〇〇六年去世的家父也是古典音樂迷，所以我從跟著小耳濡目染；但國中時期愛上民謠，高中時代則是迷上重金屬搖滾的我，從來不覺得古典音樂有什麼好，甚至覺得醉心於二百年前的音樂是一件很奇怪的事。

這樣的我之所以重拾古典音樂，肇因於大學一年級的暑假，我用打工賺來

的錢買了一套音響設備擺在宿舍。趁著回老家時，想說試試音響的音色，便隨手拿了一張唱片來轉拷，這張唱片就是貝多芬（一七七〇～一八二七年）的第三號交響曲《英雄》（Eroica）。

因為唱片的A面收錄第一、二樂章，B面收錄的是第三、四樂章，我想說用六十分鐘的帶子就能錄完A、B兩面的樂章，便開始轉拷。沒想到第二樂章即將結束前，帶子就錄完了；於是，我檢討自己沒把帶子回到最前面之後又試了一次。沒想到又是在曲子即將結束的幾秒前，帶子沒了。不死心的我決定在第一、二樂章之間的空檔時間先按暫停，就這樣進行第三次挑戰。但怎麼說呢？還是差了兩秒，看來這首曲子的前兩個樂章比較長的樣子。

無奈的我只好換一片九十分鐘長的空白錄音帶。整首曲子長約四十五分鐘，所以九十分鐘長的帶子A面錄了三個樂章，最後一個樂章則是錄在B面，總算大功告成。

結果，我連續聽了五遍《英雄》，深深迷上這首曲子。轉拷時，我躺在

沙發上，看著唱片上的「liner notes」。所謂「liner notes」，就是印在唱片封套背面的說明文字。

因為是第一次看古典音樂的樂曲說明，雖然上頭清楚說明第一樂章是奏鳴曲式，我還是看不懂，也說明了哪一段是呈示部、發展部、再現部，但我依舊看得一頭霧水。但就在一次又一次的轉拷過程中，我邊聽著曲子，「哦～原來這裡是呈示部啊！原來如此，所以這裡是再現部囉！」似乎越來越能理解。一開始連頭尾都搞不清楚的一首曲子，經過反覆聆賞之後，我愈來愈能掌握整體形貌。

就在這時，內心突然湧起一種感覺。在此之前，反覆聽了好幾次也沒有什麼感覺的我，內心突然充滿感動，心想：「哇！好讚啊！」

雄渾的第一樂章、悲壯的第二樂章、預感戰事將起的第三樂章、以及讓人聯想到激烈爭鬥與光輝未來的第四樂章，長度將近五十分鐘的曲子全貌盡現眼前。

我的眼前彷彿站著一位隱身霧中，看不清形體的巨人，我只能愣愣凝視著那偉大姿態，這是我對於古典音樂啟蒙的瞬間。至今雖然也曾好幾次因為音樂

而感動，但貝多芬帶給我的感動是我從未體驗過的激烈與深刻。

從此，我發狂似地將家裡收藏的所有貝多芬的唱片全部聽過，卻始終不及第一次聽到時的驚豔與感動。但我在反覆聆賞的過程中，如同聆賞《英雄》時，有一種撥雲見日的感覺，彷彿某個瞬間，呈現在眼前的是一片廣闊的美好世界。

其實反覆聆賞是接觸古典音樂的一道關卡，有其要點。一般歌謠與流行歌曲的長度約三分鐘，但同樣的旋律配上歌詞可以重複達三遍，主旋律約一分鐘，意即只要聽個兩、三遍，幾乎就能記住。

相較於此，古典音樂多是比較長的曲子，像是交響曲、協奏曲、還有鋼琴奏鳴曲等，一般都是長約三十分鐘，甚至有超過一小時的曲子也不足為奇。還有，像是歌劇則是三小時以上的演出，所以只聽個兩、三遍是無法掌握全貌的。

我也是因為一再轉拷失敗，連續聽了五遍五十分鐘長的《英雄》，成為我一頭栽進古典音樂世界的契機。就某種意思來說，貝多芬的第三號交響曲《英雄》對我來說，是一首特別的曲子。

那時，我聽的是卡拉揚（Herbert von Karajan）指揮柏林愛樂（Berliner Philharmoniker）的演奏版本（一九六二年錄音）。現在我手邊的《英雄》CD超過一百張，但卡拉揚指揮的版本依舊是我的摯愛。

《英雄》對於貝多芬來說，也是一首特別的曲子。貝多芬晚年創作第九號交響曲之前，有人問他：「你覺得自己創作的交響曲中，哪一首最棒？」貝多芬回道：「《英雄》。」那個人又問：「不是第五（《命運》）嗎？」貝多芬斬釘截鐵地說：「不，是《英雄》！」這是我很喜歡的一則軼事。

《英雄》涵括了貝多芬的一切

論音樂完成度、嚴謹度與氣勢，第五號交響曲的確略勝一籌，但《英雄》比「第五」更雄闊，不但有著「第五」沒有的溫情，還有能與「第五」匹敵的激昂、澎湃。

但我認為貝多芬之所以如此鍾愛《英雄》，絕對不只這些理由。他在

三十一歲那年深受耳疾所苦，一度絕望到想死，留下著名的遺書「海利根施塔特遺書」（Heiligenstadt Testament）。在貝多芬身歿後發現的這封遺書雖然充滿痛苦與絕望，但絕對不是向人生告別的文字，而是記錄一個人決定向殘酷命運挑戰的悲壯決心。

寫下這封遺書之後，貝多芬的音樂幡然驟變。一直以來深受海頓、莫札特影響的他是個風格強烈、情感也很纖細優美的作曲家，卻突然寫出充滿激情、憤怒的音樂，創作出猶如哲學與文學的辯證法曲風，從未有人觸及過的深沉精神性，而這首第五十五號作品《英雄》就是第一首代表作。

《英雄》無疑是交響曲的一首劃時代作品，在此之前的交響曲頂多只有二、三十分鐘左右，而且在音樂會上，有時還只會擷取樂章來演奏。而《英雄》光是第一樂章（加上反覆的部分）就長約二十分鐘，第二樂章也超過十五分鐘，所以整首曲子演奏完畢將近一小時，對於當時的觀眾來說，恐怕是一項耐力的挑戰。第二樂章中加入的「送葬進行曲」也是一項創新嘗試，第三樂章則是捨

棄一慣優雅的小步舞曲（四分之三拍的舞曲），改採激昂的詼諧曲（三拍的諧謔曲），亦是一大突破。然後終樂章以龐大的變奏曲結束，著實是一首嶄新又撼動人心的曲子。

自從推出這一首曲子之後，貝多芬儼然在與命運反覆的搏鬥中贏得勝利，催生出一首又一首充滿戲劇張力的曲子。之後十年創作的多首名曲，被法國文豪羅曼·羅蘭（Romain Rolland，一八六六～一九四四，註：法國作家、音樂評論家，一九一五年諾貝爾文學獎得主）譽為「傑作之森」。足見《英雄》是促使貝多芬成為真正的偉大藝術家，如同紀念碑般的一首交響曲。

眾所周知，《英雄》是為了獻給拿破崙（Napoléon Bonaparte）而創作的曲子。這首曲子完成的五年前，也就是法國革命之後，歐洲誕生第一個共和國，鄰近國家怕被革命波及、動搖王室權勢，遂組成聯合軍隊試圖擊潰共和政府，而率眾對抗這股勢力的人就是拿破崙。他率領法軍，擊潰聯合軍隊，成功守護法國。當時住在奧地利（Austria）首都維也納（Vienna）的貝多芬十分

崇敬與祖國為敵的拿破崙，決定用音樂讚頌他的偉大；沒想到曲子完成後，傳來拿破崙稱帝的消息，應該身為共和國守護神的男人竟然登基為王，失望不已的貝多芬遂將曲子上寫著「獻給波拿巴」的文字劃掉，寫上「紀念一位英雄人物」，然後用義大利文標記「Sinfonia Eroica」。題外話，「Eroica」這字眼是源自帶有「英雄」意思的「Eroico」這個陰性詞彙；而這個詞彙則是受到「sinfonia」這個陰性名詞的影響，語尾變化而來的（音樂方面的詞彙多有陰性化的習慣）。時至今日，這首曲子遂被稱為《英雄》。附帶一提，現存的親筆樂譜上，貝多芬用筆劃掉的紙張部分破掉，不難想像他當時有多麼氣憤。

要說《英雄》涵括了貝多芬的一切，一點也不誇張。理想、夢想、爭鬥、悲傷、愛情，以及對於藝術的至高崇敬。

我到現在想振奮一下精神時，就會聽聽《英雄》，因為只要聽到這首曲子，就能感受到貝多芬教導我身為藝術家該如何面對自己的人生。或是每當我竭盡心力完成一部作品時，也會聆賞《英雄》。當我在創作《被稱作海盜的男人》

（《海賊とよばれた男》，講談社出版／台灣由春天出版）其中的高潮一章〈日章丸事件〉時，工作室的音響流洩出來的就是這首曲子。

維也納愛樂的悲壯演出

《英雄》的知名演奏版本很多，我喜愛聽的是福特萬格勒（Wilhelm Furtwängler）於第二次世界大戰時，指揮維也納愛樂管弦樂團（Vienna Philharmonic）的演奏。福特萬格勒是一位睹上自己的性命，抵抗納粹也要留在德國，希望透過音樂帶給民眾勇氣的偉大指揮家。這場演奏是於一九四四年十二月，德國已經注定淪為戰敗國時進行的。雖然是為了廣播而在沒有半個觀眾的錄音間錄製而成，卻是一場只有「悲壯」這字眼可以形容的演奏，充斥著悲劇性的音色。當時的維也納連日慘遭空襲，演奏家們處在隨時都有可能喪命、祖國也許就此毀滅、或許是生涯最後一次演奏的艱困情勢中，所以聽得出來福特萬格勒與維也納愛樂團員們抱持悲痛的覺悟，成就一場悲壯的演奏。

戰後，福特萬格勒又指揮了一次維也納愛樂，也是在錄音間錄製（一九五二年錄製）。雖然沒了一九四四年的悲壯感，卻是一場恢宏、壯闊的演出，亦十分精彩。

其他像是穆拉汶斯基（Yevgeny Mravinsky）指揮列寧格勒愛樂管弦樂團（Leningrad Philharmonic Orchestra，一九六八年）、托斯卡尼尼（Arturo Toscanini）指揮 NBC 交響樂團（NBC Symphony Orchestra，一九五三年）的現場演奏也很精彩，但和前面提到的福特萬格勒那張一樣都是單聲道（monaural），而且音質很差，演奏風格又過於嚴謹，所以對於初次聆賞《英雄》的人來說，比較不推薦。

至於立體聲的版本，非常推薦蕭提（Sir Georg Solti）指揮芝加哥交響樂團（Chicago Symphony Orchestra）的演奏，讓我不由得想大喊：「這就是《英雄》！」的大編制演奏。此外，像是朝比奈隆（Takashi Asahina）的各式演奏也很有氣勢。最近的話，提勒曼（Christian Thielemann）指揮維也納

愛樂的演出也很不錯。

若是現在最流行，也就是用古樂器（period instruments，作曲當時用的樂器）演奏的版本，我最推薦的是約第・沙瓦爾（Jordi Savall）指揮加泰隆尼亞皇家合奏團（Le Concert des Nations）的演奏。聽著爽快俐落、以令人痛快的節奏進行的演奏，彷彿能夠想像貝多芬活著當時、觀眾初次聽到這首曲子的時候，內心受到的衝擊。

最後要推薦的是讓我深深感受到貝多芬的魅力，卡拉揚指揮柏林愛樂的演奏（一九六二年錄製），果然名不虛傳，也是我個人收藏將近十種卡拉揚指揮的《英雄》中，最鍾愛的版本。

百田尚樹私房推薦錄音版本

指揮：蕭提

芝加哥交響樂團

一九八九年錄音

第二曲

巴赫

《平均律鍵盤曲集》

完美的音樂

MUZIK AIR 全曲收聽：
http://bit.ly/1W9J1Hr

02

改變莫札特創作風格的「鋼琴舊約聖經」

貝多芬曾說：「巴赫不是小河，是大川。」巴赫（Bach）一詞的拼法在德語的意思是「小河」如此俏皮的意思。今日被稱為「音樂之父」，也有大巴赫之稱的約翰·瑟巴斯提安·巴赫（Johann Sebastian Bach，一六八五～一七五〇年），在當時是一位不受重視的作曲家。貝多芬說，光是如此就讓人感受到巴赫的偉大。

巴赫的音樂有個很大的特徵，那就是一向採取複音音樂（polyphony）形式作曲。對於古典音樂不太熟悉的人，或許不明白什麼是複音音樂，粗略一點的解釋就是兩種（這時稱為聲部）同時進行的音樂。

主音音樂（homophony）則是與複音音樂完全相反的音樂，簡而言之，就是伴奏外只有一種主旋律的音樂。意即就算有很多音，但主旋律只有一種，其他音都是採伴奏或裝飾的形式來陪襯。附帶一提，今日的流行音樂多是主音音樂的形式。若以連續劇譬喻這兩種音樂，複音音樂就是角色眾多、關係複雜

的連續劇；相較於此，主音音樂只有一位主角，其他都是配角。

聆賞複音音樂需要一點訓練，尤其是聽慣現代主音音樂的人，耳朵要同時聆聽多種旋律，不是一件容易的事。其實在巴赫身處的時代也是如此，而且那時代是以主音音樂為主的巴洛克音樂的全盛時期。一七〇〇年左右，複音音樂已經歸於陳腐，過於傳統保守，成為一般人敬而遠之的音樂。

然而，巴赫始終認為複音音樂才是真正的音樂，與時代背道而馳的他，專注創作自己堅信的音樂。因此之故，巴赫的音樂不被當時的人們接受，隨著他的死去，巴赫之名也逐漸被世人遺忘，許多樂譜散失。

巴赫歿後三十二年，當時人稱天才的二十六歲莫札特在某位樂譜收集家的書房，發現一本陳舊的樂譜。當他翻閱這本名為《二十四首前奏曲與賦格》（分為上、下集）的樂譜時，莫札特頓時愣住，為什麼呢？因為他發現上頭寫著自己從未見過的音樂。「我也寫得出這種音樂」在給父親的信上，寫著如此豪語

的莫札特打算將這樣的音樂吸納成自己的東西。莫札特這時期創作的曲風明顯受到巴赫的賦格以及複音音樂的影響，可惜這些曲子多以失敗收場，還有很多未完成的作品，莫札特只好斷了想朝這領域發展的念頭。然而，與巴赫的相遇，促使一向創作主音音樂的莫札特在曲風上有了莫大的變化，晚年更是創作出複音音樂的傑作。

能夠影響天才莫札特的曲風，就是今日稱為《平均律鍵盤曲集》的巴赫代表作之一。十九世紀的著名鋼琴家畢羅（Hans von Bülow），稱巴赫的這套代表作為「鋼琴舊約聖經」，儼然成了一句經典形容詞。附帶一提，貝多芬的三十二首奏鳴曲則是被稱為「鋼琴新約聖經」。

因為要想清楚解釋這本曲集的名稱「平均律」這字眼，需要厚厚的一本書才能說明清楚，所以容我在此粗略說明。「音」的頻率若呈倍增，即會高一個八度——在鋼琴上是由八個白鍵和五個黑鍵組成，但以往的鍵盤樂器要調音時，使用的是讓和弦優美、稱為「純律」的調音法，也就是讓 Do Mi So 的頻率比率呈

現準確的整數比，但這種調音法無法自由移調或轉調。因此，一旦用純律調音時，能夠彈奏的調性就有限。相較於此，無論和弦再怎麼混濁都行，一台鍵盤樂器調整至可以彈奏所有調性，就稱為「平均律」。

現在我們聽到的古典音樂或是流行音樂都是「平均律」的樂音，所以如果利用時光機將十八世紀的音樂家帶到現代、讓他們聽聽現代的鋼琴聲，他們恐怕會說：「和弦好混濁啊！」但我們聆賞現代的鋼琴聲卻不會覺得和弦混濁，這是因為我們的耳朵已經習慣這種混濁的和弦。「平均律」的想法始於巴赫時代，雖然不曉得他用的是什麼樣的調音法，但據說可能與現代的平均律相當接近。

讓頂尖鋼琴家們臣服的練習曲

巴赫的《平均律鍵盤曲集》是為了十一歲的兒子弗里德曼（Wilhelm Friedemann Bach）練習鍵盤樂器而譜寫的，也是為了讓自己更熟悉二十四個大調與小調的調性感覺。後來，他又寫了所有調性的賦格，作為學習複音音樂的教本。

賦格——巴赫的賦格！音樂史上最會創作賦格的作曲家，基本上是以三～五聲部創作賦格。譬如，四聲部賦格就是四個旋律同時演奏。如大家所知，人只有兩隻手，兩隻手可以同時演奏四種旋律，當然需要一定程度的技巧，畢竟演奏家腦中要是無法完全塞入四種旋律四種旋律的樂譜，便無法演奏。其實除了巴赫以外，也有不少作曲家會寫賦格，但都沒像巴赫的賦格如此大膽纖細、又深具內涵，稱得上是「完美的音樂」，這就是讓莫札特深受震撼的厲害之處。

即便是現代，世界頂尖的鋼琴家們都是懷著戰戰兢兢的心情挑戰這首曲子，像是波里尼（Maurizio Pollini）、阿胥肯納吉（Vladimir Ashkenazy）、巴倫波因（Daniel Barenboim），都是超過五十歲才錄製這首曲子。明明是三百年前的作曲家寫給幼子的練習曲，卻讓今日頂尖的鋼琴家們臣服不已，這是多麼偉大的作曲家！不只古典音樂界的鋼琴家們，連知名爵士鋼琴家凱斯‧傑瑞（Keith Jarrett）、MJQ（Modern Jazz Quartet）的約翰‧路易斯（John Lewis）也錄製過這首曲子。

我聽這首曲子已經聽了三十年以上，始終聽不膩，而且愈聽愈覺得饒富深意，有著無限想像。四十八首前奏曲與賦格，每一首曲子都是不朽的傑作。雖然加拿大鬼才鋼琴家顧爾德（Glenn Gould）曾說：「比起賦格的偉大，前奏曲稍嫌不足。」但我也很喜歡前奏曲。第一卷第一組的 C 大調前奏曲等，正是引領進入美妙世界（曲集）的曲子。這首曲子後來由夏爾・古諾（Charles Gounod）編曲成膾炙人口的《聖母頌》（Ave Maria，版本多少有些差異）。

附帶一提，這首曲子是琴藝粗淺的我少數會彈的曲子之一，或許是因為寫給兒子練習用的曲子，所以最初的前奏曲寫得特別簡單吧！

《平均律鍵盤曲集》中，我最喜歡的曲子是第一卷最後的 B 小調的賦格。

這個賦格的主題用到一個八度中的所有音（七個白鍵，五個黑鍵）。下一頁有樂譜可以參考，若手邊有鋼琴的話，不妨彈彈看，肯定有人初次聽到這樣的旋律會驚訝不已。為什麼呢？因為聽起來很像奇妙的現代音樂。雖然這旋律是很縝密的 B 小調，但用的都是半音階，所以聽起來幾近無調性。二十世紀初，荀

貝格（Arnold Schoenberg）發現十二音技巧（Dodecaphony），因為是用到一個八度所有的十二個音，所以是一種無調性的旋律法，堪稱音樂史上的劃時代發現，不過巴赫早在約三百年前就已經創作出這樣的旋律了。

當然這只是我的臆測，搞不好當時巴赫就已經知道十二音技巧的原理，也明白光是使用這樣的技巧無法創作出悅耳的音樂，所以才停手。

我年輕時，曾用電子音將這主題製作成手機答鈴，聽到這答鈴的人都會問：「這是什麼音樂啊？好難聽喔。」還有人說：「這是百田先生隨便亂弄的音樂嗎？」每次聽到這樣的反應，我就會竊笑，沒有人感受得到巴赫音樂的厲害之處啊！

算是題外話，一九七七年發射至外太空給外星生物的旅行者一號，載有許多人類偉大音樂遺產的錄音作品，其中就有收錄第二卷的 C 大調前奏曲與賦格

（演奏者是鬼才鋼琴家顧爾德）。

颯爽的顧爾達 vs. 稍嫌做作的顧爾德

巴赫的時代沒有鋼琴，所以《平均律鍵盤曲集》原本是為了大鍵琴而寫，但今日許多鋼琴家都是用鋼琴演奏。我覺得巴赫的《平均律鍵盤曲集》用表現力豐富的現代鋼琴演奏反而更有味道，算是我個人的偏好。

我最喜歡的是鋼琴家顧爾達（Friedrich Gulda）演奏的版本，他那乾脆颯爽的演奏風格，更能表現出複音音樂的魅力。

深受世人喜愛的顧爾德的演奏風格雖然有趣，我卻總覺得稍嫌做作，不過他的演奏技巧真的沒話說。顧爾德能用鋼琴演奏出大鍵琴的音色，表現出近似斷奏（音與音之間不連續的演奏方式）的樂音。

李希特（Sviatoslav Richter）能演奏出巴赫音樂中的浪漫魅力，相較於顧爾德，李希特是用圓滑奏（將每個音連起來的演奏方式）來表現。

年代再早一點的話，艾德溫・費雪（Edwin Fischer）的演奏也很有魅力，聆賞他於一九三〇年代錄製的作品，會覺得他早有不輸顧爾德的現代感，但音

質恐怕不佳就是了。

其他像是塔蒂阿娜‧尼古拉耶娃（Tatiana Petrovna Nikolayeva）、羅莎琳‧杜瑞克（Rosalyn Tureck）、阿胥肯納吉、巴倫波因等的演奏也很精彩。比較特別的是，以即興演奏著稱的爵士鋼琴家凱斯‧傑瑞也會彈奏這曲集，但演奏起來沒什麼驚豔感。

若是用大鍵琴演奏的話，古斯塔夫‧萊昂哈特（Gustav Leonhardt）、瓦爾哈（Helmut Walcha）的演奏也很推薦。一生崇拜巴赫的演奏家瓦爾哈，自幼失明，靠著過人的努力將包含管風琴的所有巴赫鍵盤音樂全部背記，成為能夠完整演奏的鍵盤音樂家。聆賞他的演奏，可以感受到他對於巴赫的深深懷想。

百田尚樹私房推薦錄音版本

鋼琴：顧爾達

一九七二年錄音

第三曲

莫札特

第二十五號交響曲

一窺天才的純真

03

MUZIK AIR 全曲收聽：
http://bit.ly/1KeFtga

曲風突變的晦暗、奇異之曲

一提到音樂史上的神童，莫札特（一七五六～一七九一年）絕對是不二人選。五歲就會作曲（現存第二次世界大戰後發現的《C大調行板》，Mozart Andante in C major, K.1a，被認為是他創作的第一首曲子），八歲寫了第一首交響曲K 16。

雖然也許有人認為：「反正對於小孩子來說，能寫出那樣程度的曲子已經很不錯了。」但我覺得真是一大誤解。只要聽過莫札特十二歲時創作的歌劇《可愛的牧羊女》（Bastien und Bastienne），便曉得他有多麼不凡。雖然是一齣描述通俗愛情故事的歌劇（腳本另有他人創作），但整齣歌劇的音樂編排十分生動活潑，洋溢沉醉愛河的喜悅。就現代來說，實在不像小六學生能夠創作出來的音樂。附帶一提，有人認為這齣歌劇的序曲主題「Do Mi Do So」，後來被貝多芬借用為《英雄》的主題。我曾請同為古典樂迷、但從沒聽過莫札特這齣歌劇的朋友聽聽看，大家都很詫異《英雄》真的與這首序曲的主題非常相似。

莫札特十三歲前往義大利旅行時，在羅馬的西斯汀禮拜堂（Sistine

Chapel）聽到由阿列格里（Allegri）作曲，珍貴的合唱曲《求主垂憐》

（Miserere），回到下榻處譜寫出整首曲子，這是一段有名的軼事。順帶一提，

《求主垂憐》是九聲部合唱曲，也就是同時高唱九種不同的曲調，全曲長約十

分鐘，所以只聽過一遍就能譜寫出整首曲子，實在是凡人不及的天賦異稟。

莫札特十七歲時譜寫第二十五號交響曲這首傑作，這次想談談這首曲子。

這首曲子是 G 小調，也是莫札特初次用這曲調譜寫的作品，對他來說是非

常難得的嘗試。莫札特寫這首曲子之前，已經創作了一百八十多首曲子，其

中只有四首是小調，但都不是曲風陰沉的作品，算是情感豐富的音樂。

但第二十五號交響曲就不是這麼回事，莫札特突然寫了一首既晦暗又充滿

悲劇色彩的曲子。第一樂章響起像是悲慟吶喊的和弦，不斷飆升的過渡樂句更

增緊迫感與悲劇性。對於不太聆賞古典樂的人來說，光是聽到這部分也會有一

種難以言喻的異樣感吧。

米洛斯・福曼（Miloš Forman）執導的經典電影《阿瑪迪斯》（Amadeus），開場時前宮廷樂長薩利耶里（Antonio Salieri）割喉、倒臥血泊時的背景音樂就是這首交響曲的開頭部分。如此波瀾詭譎的開場和這首曲子的曲風不謀而合，猶如為這部電影量身打造的配樂。

雖然第二樂章以後的悲劇性比較沒那麼強，但是全曲還是很陰鬱。題外話，貝多芬年輕時創作的名曲──第一號鋼琴協奏曲的主題，也和第二十五號交響曲開頭的飆升部分十分酷似，顯然貝多芬深受這首曲子的影響甚深。由此可知，貝多芬有不少首曲子都是改編自莫札特的曲子主題。

莫札特之所以很少寫小調，是因為當時的觀眾不喜歡小調的曲子，所以他有考量到當時世人的喜好。像貝多芬這樣追求自我理想，無視當時觀眾喜好的作曲風格，莫札特基本上是不會這麼做的，他以往總是寫出明亮輕快的音樂。

但是不知為何，他在十七歲時譜寫的這首曲子，則是和到目前為止的曲子氛圍完全不一樣，就像是突變般出現、黑暗且異樣的曲子。

被當時觀眾嫌棄的小調傑作

莫札特寫了這首交響曲之後，曲風並未不變，依舊繼續創作明朗輕快的樂曲，所以更令人百思不解。就像原本活潑開朗的朋友，突然露出陰沉恐怖的表情般詭異。要是現實中發生這種事的話，我們通常會這麼想：搞不好這才是真正的他，平常只是裝出來的，或許莫札特就是這種人吧。

莫札特約二十六歲時，開始增加一些小調作品，剛好迎向他創作的成熟期，也是他開始脫離父親的管束，能夠自由（隨心所欲）創作的時期。

我們來看一項非常有趣的資料吧。莫札特在二十六歲之前，創作了四百多首曲子，其中只有八首是小調作品，所占比率僅百分之二。但是在他身歿的前十年一共創作了二百六十多首曲子，就有二十九首是小調作品，比率竟達百分之十一，是之前的五倍以上；而且後期的小調作品每一首都是傑作，像是第四十號交響曲（G小調）、第二十號鋼琴協奏曲（D小調）、第二十四號鋼琴

協奏曲（C小調）、第四號弦樂五重奏（G小調）、第十四號鋼琴協奏曲（C小調）、《鋼琴幻想曲》（C小調）等，這些小調曲子都是莫札特的代表作。

然後他的最後一首創作，一首未完成的傑作《安魂曲》也是小調作品（D小調）。

這些曲子都不受當時觀眾歡迎，不，應該說是排斥。莫札特之所以創作這些作品，也許是為了滿足自身的創作欲求，不再顧慮觀眾的喜好問題。

而莫札特卻也因此付出極大的代價，自從他偏好小調作品，人氣便急速下滑。當然人氣衰退的原因不僅如此，但當時不少觀眾皆認為莫札特是個「喜歡寫些聽起來不太舒服的音樂的作曲家」，就連對他施以菁英教育，最了解他的父親列奧波爾德（Leopold Mozart，也是作曲家）也無法理解迎向成熟期的兒子，甚至好幾次寫信給莫札特，質問：「為什麼要寫出這樣的曲子？」

列奧波爾德認為兒子的行為十分反常，還請教當時的大老級作曲家海頓（Joseph Haydn），海頓回道：「我敢對天發誓，你兒子是我認識的音樂家當中最棒的一位。」可惜列奧波爾德似乎沒有聽進海頓的話。莫札特的音樂創作

在當時確實非常前衛，但若是因為這樣便苛責他，實在很過分，因為莫札特的音樂遙遙超越同時代的創作。

在當時能夠認同這般創作的人，只有以海頓為首的幾位音樂家而已，比莫札特年輕十四歲的貝多芬就是其中一位，貝多芬對於莫札特兩首小調的鋼琴協奏曲（全部二十七首，只有兩首是小調）給予極高的評價。不但模仿莫札特的第二十號（D小調）刻意寫了個即興樂段，還引用第二十四號（C小調）的主題，寫了同樣是C小調的第三號鋼琴協奏曲，足見年輕時的貝多芬深受莫札特的影響。總之，莫札特的兩首小調鋼琴協奏曲充分展現他的才華，也是青史留名的傑作，可惜不被當時的觀眾接受。

得不到同時代人們認同的天才莫札特步入悲慘的晚年，窮困潦倒的他年僅三十五歲便辭世。每次聆賞他十七歲時創作的第二十五號交響曲，彷彿感受得到天才十年後開始凋零的先兆。

莫札特一生創作了五十多首交響曲（關於數量，眾說紛紜），其中只有

兩首小調，就是第二十五號交響曲以及辭世前一年創作的第四十號交響曲。第四十號交響曲堪稱是最耳熟能詳的名曲，也是現今最受歡迎的莫札特交響曲吧！

小林秀雄（註：一九〇二～一九八三年，日本文學評論家、作家）的知名散文《莫札特》（《モォツァルト》）的開頭便是從這首曲子的終樂章開始談起。

有趣的是，這兩首小調的交響曲都是 G 小調（相較於第四十號，第二十五號也被稱為「小 G 小調」），就某種意思來說，第二十五號宛如他預感自己的晚年境遇而譜寫的曲子。正值青春年華的十七歲，又是名聲絕頂的莫札特卻突如其來創作一首彷彿靈魂在哭泣吶喊的悲歌，聽說他只花了兩天便完成這首曲子，可說是一氣呵成。

個人認為這首曲子才是莫札特的內心寫照，好比沉睡地底千年的熾熱熔岩突然噴發的感覺，一直以為美麗的翠綠山頭其實不是這麼一回事。

毫無時代流行隔閡的克倫培勒名作

相較於莫札特晚年創作的其他交響曲，第二十五號交響曲的作品錄音比較少，而我特別鍾情的是克倫培勒（Otto Klemperer）指揮愛樂管弦樂團演奏的版本。雖然是約半世紀前的錄音，但再也找不到如此精彩恢宏的演奏。雖然演奏莫札特早期的作品時，多是使用古樂器（當時創作樂曲的樂器）、採小編制規模演奏，但即便從現代觀點來看，也能精準抓住這首曲子所具有的悲劇性，所以毫無時代趨勢的隔閡。

卡爾・貝姆（Karl Böhm）指揮柏林愛樂的演奏也很磅礡、精彩。布魯諾・華爾特（Bruno Walter）指揮哥倫比亞交響樂團（Columbia Symphony Orchestra）的演奏則是散發古老、優雅的維也納風格。比較新的錄音版本中，個人推薦詹姆斯・李汶（James Levine）指揮維也納愛樂管弦樂團的演奏。

至於古樂器的演奏版本，個人推薦克里斯多夫・霍格伍德（Christopher Hogwood）指揮倫敦古樂學會樂團（Academy of Ancient Music）的演奏、特雷沃・平諾克（Trevor Pinnock）指揮英國合奏團（The English

Concert）的演奏。庫普曼（Ton Koopman）指揮阿姆斯特丹巴洛克管弦樂團（Amsterdam Baroque Orchestra）的演奏則是令人耳目一新。

順帶一提，電影《阿瑪迪斯》使用的錄音版本是內維爾·馬里納（Sir Neville Marriner）指揮聖馬丁室內樂團（Academy of St. Martin in the Fields）的演奏，亦是赫赫有名。

百田尚樹私房推薦錄音版本

指揮：卡爾·貝姆

柏林愛樂樂團

一九六九年錄音

第四曲

拉赫曼尼諾夫
第二號鋼琴協奏曲

當初一片惡評的二十世紀代表名曲

MUZIK AIR 全曲收聽：
http://bit.ly/1PZnD5h

04

經典電影「相見恨晚」的另一位「主角」

前面介紹的三首都是正統古典樂，皆是十七～十八世紀的作曲家創作的曲子。這次想一口氣將時代拉到二十世紀，介紹二十世紀的名曲，拉赫曼尼諾夫（Sergei Rachmaninoff，一八七三～一九四三年）的第二號鋼琴協奏曲。

拉赫曼尼諾夫是二十世紀知名的作曲家，也是鋼琴家。他在演奏家史上素有「virtuoso」（巨匠之意，擁有完美技巧的演奏家）的美稱，演奏技巧無與倫比。拉赫曼尼諾夫是身高超過二公尺的高個子，一雙巨大的手可以彈奏十二度音（意即同時彈奏Do以及再往上一個八度的So）。此外，根據鋼琴家中村紘子女士（註：日本鋼琴家，曾贏得蕭邦國際鋼琴大賽的殊榮）的描述，他的指關節異常柔軟，可以在右手的食指、中指、無名指彈奏Do Mi So，小指彈奏一個八度以上的Do的狀態下，大拇指還能彈奏四指下方的Mi，家裡有鋼琴的人不妨試試，便能曉得箇中難度！

拉赫曼尼諾夫於一八七三年出生於俄羅斯貴族世家，十幾歲時深受柴科夫

斯基（Peter Ilyich Tchaikovsky）的讚揚，以優異成績畢業於莫斯科音樂學院。雖然前程似錦，無奈因為俄羅斯發生革命，被迫流亡歐洲的他又遠渡美國，一九四三年時六十九歲的他於比佛利山莊（Beverly Hills）溘然長逝。

這次要介紹的是他的代表作之一──第二號鋼琴協奏曲，創作於一九○一年，揭開二十世紀序幕之時。這首浪漫的曲子一發表便深受觀眾的喜愛，但同時代的樂評家與作曲家們對它的評價卻不高。當時的「古典音樂界」正迎向十二音技巧與無調性時代，所以走在時代尖端的「現代音樂家」們嗤笑拉赫曼尼諾夫的第二號鋼琴協奏曲是「不合時宜的極致之作」，批評這首曲子是「上個世紀的遺物」。

這首以優美旋律為主體，充滿戲劇張力的曲子的確有著無可奈何的非議之處，卻也正是這首曲子的最大魅力。青史留名的偉大電影導演都能理解這首曲子的魅力，作為電影配樂，發揮莫大渲染力，便是最佳證明。

其實我初次接觸到這首曲子，是因為觀賞英國電影《相見恨晚》（Brief

Encounter，一九四五年出品）。這部電影是由《阿拉伯的勞倫斯》（Lawrence of Arabia）、《桂河大橋》（The Bridge on the River Kwai）等經典名片的電影大師大衛·連（David Lean，一九〇八～一九九一年，註：英國電影導演）於三十幾歲時執導的作品。

片中描述平凡的已婚婦女愛上有婦之夫，兩人從相識到分手短短幾週的愛情故事；整部電影沒有時下流行的情慾戲，只有幾場吻戲而已，兩人也沒發生關係，卻讓人深刻感受到痛徹心扉的愛戀。當年十七歲的我觀賞了這部電影，深深為如此高尚、成熟的愛情故事感動不已。而片中最令我心動的部分，莫過於流瀉電影中的配樂，拉赫曼尼諾夫的第二號鋼琴協奏曲，但當時的我不曉得這首曲子是古典樂，還以為是電影配樂。

電影開場的背景音樂，就是這首曲子的開頭，鋼琴很弱地奏出悲傷的小調和弦，再加入交響樂，驟變成激昂的樂聲。宛如暗示今後將發生悲劇般，煽動聽者不安的情緒。電影是從在停車場的咖啡廳與情人分手的女主角回家之後，

和丈夫在客廳時、回想與情人共處的甜蜜時光開始敘述。

這時，女主角打開收音機，流洩出來的音樂就是拉赫曼尼諾夫的第二號鋼琴協奏曲，電影便是從伴隨著哀愁旋律的美好戀情回想開始。之後也是使用這首曲子的部分旋律表現女主角墜入情網、沉醉戀情、喜悅、後悔、悲傷等情緒，契合到讓人產生這首曲子是為這部電影量身打造的錯覺。這部電影從頭到尾的配樂就只用了拉赫曼尼諾夫的第二號鋼琴協奏曲。

尤其令我印象深刻的是兩人墜入情網前，以為再也看不到對方的女主角心情沮喪地走向車站時，看到男主角朝她飛奔而來的一幕，那時的背景音樂真是一言難盡的「棒極了」。

這一幕用的是第三樂章將近尾聲的部分，從小調突然轉成大調，鋼琴與交響樂一起爆發喜悅之聲，完美詮釋女主角內心的無比喜悅。其他像是兩人第一次接吻的場景，用的是第一樂章再現部最能彰顯悲劇色彩的部分。這次為了書寫拙作，我又重溫一次這部經典名片，無論是音樂還是電影都讓人讚嘆不已。

禁忌果實的甜美，帶點性感的香氣

這首曲子也是另一部經典名片的重要配樂。一九五五年美國名導比利·懷德（Billy Wilder）執導的《七年之癢》，這部電影的經典場面便是瑪麗蓮·夢露（Marilyn Monroe）被地下鐵通風孔冒出來的風吹得裙子掀起的一幕。也是善於詮釋傻氣又可愛的女人——夢露的代表作之一（她本人似乎很討厭這種角色）。

這部電影的男主角是個婚姻生活邁入第七年的中年上班族，趁著妻子帶孩子避暑出遊，享受許久未有的單身滋味。恰巧一位性感金髮美女（夢露）搬進同棟公寓樓上，勾起已婚男主角蠢蠢欲動的情慾，是一齣描述成熟大人的愛情喜劇。（電影原名「The Seven Year Itch」，直譯「七年之癢」）。

電影中有一些男主角的情色幻想橋段，用的配樂便是這首曲子的第一樂章的第二主題。以甜美的旋律為背景音樂，秘書、女護士與妻子的朋友等，難以

自抑地向男主角告白。更經典的一幕是，男主角在自己的房間呼叫住在二樓的金髮美女，只見美女穿著性感晚禮服現身，這時的配樂和《相見恨晚》一樣，也是用第一樂章的開頭部分。

更有趣的是，男子不但幻想金髮美女現身自己的房間，他還演奏了這首曲子給美女聽；只見美女聽得入迷，喃喃地說了句：「是拉赫曼尼諾夫～」，便靠在男主角身上。也就是說，男主角覺得只要演奏這首曲子，便能讓任何女人投懷送抱。懷德導演藉此諷刺許多人相信這首曲子有如此魔力。

然而，現實中就算讓金髮美女聆賞拉赫曼尼諾夫的曲子，也只會覺得非常無趣，不會有任何男人企望的效果出現。尤其對於古典音樂不感興趣的年輕女性來說，即便是傳世名曲，也不會產生任何愛情化學作用。

令人玩味的是，這兩部經典名作（一部是悲劇，一部是喜劇）都是以「婚外情」為題。意即拉赫曼尼諾夫這首第二號鋼琴協奏曲，有著禁忌果實的甜美，爛熟的危險，還帶著些許性感的香氣。至少兩位名導都嗅到這股味道，用這首

曲子為電影增色不少。

　　先擱下關於電影的話題，這首沉鬱的曲子像在緬懷遙遠美好的過往，又有歌謠、演歌般的情緒，另一方面也讓人聯想到俄羅斯的荒涼大地，充滿野性魅力。

　　這首曲子在今日成了音樂會上最受歡迎的曲目之一，也被評價為二十世紀最具代表性的名曲。當時不但被樂評家、作曲家譏諷為「上個世紀的遺物」，即便拉赫曼尼諾夫身歿之後，音樂界權威的《全球音樂辭典》（一九五四年版）也給了「做作誇張的旋律」、「不可能一直很受歡迎」等嚴苛評價，但邁入二十一世紀，情況卻完全逆轉，拉赫曼尼諾夫被譽為二十世紀最具代表性的音樂家之一。

　　拉赫曼尼諾夫流亡後，創作力顯然衰退不少，他曾向朋友說：「我已經好幾年沒聽過麥子和白樺樹被風吹得沙沙作響的聲音。」也許對他來說，俄羅斯的自然田野風光才是他作曲的源泉吧！

俄籍鋼琴家李希特的歷史名盤

拉赫曼尼諾夫的第二號鋼琴協奏曲有不少知名演奏，其中又以李希特演奏，

史塔尼斯拉夫‧威斯洛茲基（Stanisław Wisłocki）指揮華沙國家愛樂樂團

（Warsaw National Philharmonic Orchestra）的演奏最為人津津樂道。被

譽為二十世紀最厲害的俄籍鋼琴家李希特，完美詮釋這首同為俄羅斯人創作的

經典名曲，雖然今日有人批評他的演奏風格稍嫌老套，但情感的深沉表現與感

動，其他知名鋼琴家絕對難以匹敵。

其他像是阿胥肯納吉演奏（鋼琴），安德烈‧普列文（André Previn）指

揮倫敦交響樂團（London Symphony Orchestra）的演奏也很值得推薦。普

列文以製作音樂劇《窈窕淑女》（My Fair Lady）的配樂聞名，但他其實也是

古典樂的指揮家。范‧克萊本（Van Cliburn）演奏（鋼琴），弗利茲‧萊納

（Fritz Reiner）指揮芝加哥交響樂團的演出亦十分精彩。

有趣的是，一九二九年李奧波德‧史托科夫斯基（Leopold Stokowski）

指揮費城管弦樂團（Philadelphia Orchestra），拉赫曼尼諾夫親自演奏這首曲子，留下了如此珍貴的歷史紀錄，可惜保存下來的錄音品質很差。因為拉赫曼尼諾夫的演奏風格比較清爽，似乎稍微抑制了這首曲子的濃濃哀傷之情，令人玩味。史托科夫斯基是非常受歡迎的一位美籍指揮家，他也是迪士尼音樂動畫片《幻想曲》（Fantasia）中，那位和米奇握手的指揮家。

此外，電影《相見恨晚》的配樂是採用女鋼琴家愛琳・喬伊斯（Eileen Joyce）的演奏版本（謬爾・馬西斯，Muir Mathieson，指揮國家交響樂團，National Symphony Orchestra），並未發行 CD。

百田尚樹私房推薦錄音版本

鋼琴⋯史維亞托斯拉夫・李希特
指揮⋯史塔尼斯拉夫・威斯洛茲基
華沙國家愛樂樂團

一九五九年錄音

第五曲

蕭邦
十二首練習曲

沒有超凡的演奏技巧，無法吟味真髓

MUZIK AIR 全曲收聽：
http://bit.ly/1W9JKbB

十二首練習曲絕對不是簡單的練習曲

這次要介紹的是「鋼琴詩人」蕭邦（Frederic Chopin，一八一○～一八四九）。要是針對全世界女性最喜歡的古典音樂作曲家進行問卷調查，蕭邦應該是榜首吧。

有天才鋼琴家美稱的蕭邦，年紀輕輕就罹患不治之症——肺結核，和法國天才女流作家喬治・桑（Georges Sand，一八○四～一八七六，註：小說家、文學評論家、也是劇作家）的戀情亦無疾而終。一直企盼回到祖國波蘭的他，最終在巴黎結束三十九歲的人生，或許如此悲劇性的人生也是他深受世人喜愛的原因。

蕭邦一生獨鍾鋼琴，他的創作幾乎都是鋼琴曲，而且都是獨奏曲，可說是鋼琴名曲的寶庫。像是祖國波蘭的馬祖卡舞曲、甜美感傷的夜曲、最受歡迎的波蘭舞曲《英雄》，還有充滿巴黎沙龍氛圍的華爾滋等，皆是非古典樂迷也耳熟能詳的曲子。

其實我不是蕭邦迷，我也不曉得該怎麼說明，大概是他那獨特的旋律轉折不太合我的口味吧。但不可否認，他是一位非常有特色的作曲家，有好幾首曲子讓不是蕭邦迷的我也臣服其魅力。這次我想介紹的是十二首練習曲（「作品一〇」和「作品二十五」）。

聽到練習曲這字眼，相信不少人都會有點困惑吧。為什麼要介紹蕭邦的練習曲呢？等等，可別被題名騙了。十二首練習曲可是傾注蕭邦所有演奏技巧與音樂性，堪稱是他的至高傑作，也被評價為「最難的鋼琴練習曲」，所以絕對不是簡單的練習曲。

蕭邦出生的時代正值古典音樂的「浪漫派」時期，同時代活躍的作曲家們拋卻「古典派」的框架、崇尚自由創作，是為一大特色。與蕭邦同年的舒曼（Robert Schumann）與李斯特（Franz Liszt），崇尚浪漫主義，以詩的概念創作，不時會以極富文學性的標題命名自己創作的曲子，像是《鐘》（La Campanella）、《夢幻曲》（Träumerei）等。

其實蕭邦不會替自己創作的曲子加上這樣的標題，著名的波蘭舞曲《英雄》、《小狗圓舞曲》等，都是後世之人命名，也許蕭邦不喜歡讓標題箝制對於曲子的想像。「作品一〇」和「作品二十五」都是曠世傑作，卻命名「練習曲」，足見他那獨特的諷刺性格與深藏的內心世界。

猶如寶石般珍貴的十二首練習曲

「作品一〇」和「作品二十五」都是由十二首曲子綴成的曲集，每一首都是長度約三分鐘左右的小品，兩套曲集共計長約一小時。

「作品一〇」的第一號是從激昂的曲風展開，左手敲著沉重的八度音，右手在鍵盤上飛快穿梭，雖說是單純的曲子，但頂尖鋼琴家彈奏時，令人感受得到一股目眩神迷的快感。

第二號也是一首難度極高的曲子，就算不會彈奏鋼琴的人，光是聆賞這首曲子也能明白需要多麼超凡的技巧。

第三號是有名的《離別曲》，其實只有日本才用描述蕭邦生平的法國電影命名這樣稱呼，國外稱為《Tristesse》（悲傷），誠如蕭邦所言：「這是我作過的曲子中，旋律最悲傷的一首。」充滿難以言喻的哀傷之情。

第四號是一首超炫技的曲子，要是搖滾或爵士鋼琴家聽到一流古典音樂鋼琴家精湛的演出，肯定咋舌不已。

第五號的《黑鍵練習曲》，是一首除了右手彈奏一個音的旋律之外，所有黑鍵都有彈奏到的奇怪曲子，也是一首窺見蕭邦的玩心之作。

要逐一介紹每首曲子，恐怕頁數不夠，「作品一〇」的十二首曲子，每一首都是珠玉之作，但我還是想介紹其中一首名曲，那就是最後一首第十二號《革命練習曲》。蕭邦創作這首曲子時，剛好是他離開祖國波蘭，從維也納前往巴黎的途中；當時波蘭正努力對抗俄羅斯的長期統治（波蘭革命），卻傳來慘遭俄羅斯鎮壓的悲傷消息，蕭邦的友人也參與了這場革命。

據說蕭邦邊流下悲憤的眼淚，一口氣譜寫出這首曲子，全曲激昂悲壯，猶

如宣洩波蘭人民心中的憤慨與悲傷。聆賞這首曲子時，腦中就會浮現人們為了革命，不惜賭上性命一戰的悲壯情景。順道一提，「革命」這個副標是與蕭邦同世代的天才鋼琴家李斯特（比蕭邦小一歲）命名。

以《革命》作為終曲，為「作品一〇」畫下句點。這套曲集是獻給李斯特的作品，「作品一〇」出版四年後，才出版「作品二十五」，十二首曲子都是傑作，尤其是最後兩首，第十一號的《枯葉練習曲》（註：又名《冬風練習曲》）以及第十二號最令人讚嘆，第十二號是一首可與《革命練習曲》匹敵的名曲。

波里尼的神技

這兩套練習曲也是讓鋼琴家功力見真章的曲集。基本上，我並沒有什麼「名盤排名的嗜好」，也就是「這首曲子的演奏只有這張CD收錄的最好聽」的意思。專門出版古典音樂相關書籍的出版社，倒是常以樂評家的意見與喜好為根據，出版關於名盤排名的書籍，有些知名樂評家甚至覺得決定名盤排名是自己

的天職。同一首曲子，聆賞、比較不同的演奏方式是身為古典樂迷的樂趣之一，要是聽過各種演奏版本，覺得「這樣的演奏方式最好」當然很棒；但要是弄巧成拙的話，反而會陷入「其他演奏都不怎麼樣」的狹窄思維。我年輕時也為了追求最最完美的演奏而聆賞、比較各種版本，但經年累月聽下來、已經到了「名曲無論是誰演奏都是名曲」的境地，至少知名唱片公司邀約錄音的演奏家都具有一定的淬煉與實力，聽起來不會有太大差異。

只有蕭邦的練習曲不太一樣，若不是擁有超凡技巧的鋼琴家演奏，便嘗不到樂曲的厲害之處與真髓。同樣是演奏蕭邦的華爾滋和夜曲，就算演奏家的技巧不是絕頂地好（雖說如此，專業鋼琴家都擁有一流的技巧就是了），還是聽得到曲子的抒情性與浪漫旋律，馬祖卡舞曲和波蘭舞曲也是別具音樂性與節奏感的名曲。；唯獨練習曲若沒有高超的演奏技巧，根本無法完美詮釋。

我最推薦毛利齊奧．波里尼的演奏。蕭邦的祖國波蘭的首都華沙，每五年會舉辦一次世界最具權威性的鋼琴演奏比賽「蕭邦鋼琴大賽」。一九六〇年，

十八歲的波里尼以史上最年少之姿，贏得「蕭邦鋼琴大賽」的優勝，至今高齡七十歲的他仍活躍於樂壇。那時的首席評審魯賓斯坦（Arthur Rubinstein，擅長演奏蕭邦曲子的名家）給予這樣的評價：「包括我在內，在場所有評審沒有人能演奏得比這位少年好。」足見波里尼的技巧有多麼完美無瑕。

成為樂壇新星的波里尼只錄過一張蕭邦的專輯，便卸下光環，他的理由是：「為了成為更優秀的音樂家，我想精進音樂方面的學習。」毅然決然退出樂壇。

十年的時光流逝，古典音樂的鋼琴界陸續誕生許多新星，世人完全忘了波里尼的存在。一九七一年，波里尼突然以錄製史特拉汶斯基（Igor Stravinsky）的超級難曲《彼得洛西卡》（Petrushka），重返樂壇。他在這張唱片中充分展現的驚人技巧讓全球古典樂迷驚艷不已，波里尼接著問世的作品就是蕭邦的練習曲。

說波里尼的演奏是神技一點也不為過，「作品一〇」最厲害的地方，就是右手彈奏琶音，燦爛快速的樂聲猶如電光。

他的厲害之處不單是速度快，若以速度來說的話，多的是速度更快的鋼琴家；但波里尼的演出臻於完美，無論是以多麼快的速度演奏，每一處細節都處理得非常完美，所有樂聲彷彿經過計算般聚在一起，而且樂聲有種無以倫比的清澈透明感，可說是空前絕後的演奏。

這張唱片發行時，上頭印著「還有比這更美妙的樂聲嗎？」的廣告標語，這說詞一點也不誇張。其實黑膠唱片每通過一次唱針，多少都會磨損，所以嚴格來說，音質會愈來愈差。因為這張唱片實在太棒了，所以要是音質磨損，真的會很可惜，所以我只有在特殊時刻才會聆賞，就是這麼一張令人想好好珍藏的樂聲。

因為波里尼的演奏近乎完美，有些樂評家批評他的演奏「過於機械化」、「缺乏情感」、「感受不到音樂性」等等，著實可笑。只要是大師級的演奏，即便樂聲不齊、和弦亂了，或是節奏不穩，日本樂評還是會給予極高評價，說什麼這是一種「技巧」、「韻味」，我想應該是硬將拙劣說成「質樸之美」吧！

要說這樣的演奏有何缺點，那就是聽者必須集中心神，無法放鬆心情地聆

賞，所以整首聽完後感覺有點疲勞。

與波里尼並稱名盤的是阿胥肯納吉的專輯，這張專輯也是精彩之作。雖然

論技巧，波里尼略勝一籌，但阿胥肯納吉的演奏有著波里尼沒有的溫情。

其他像是艾利索・薇莎拉茲（Eliso Virsaladze）、普萊亞（Murray

Perahia）、斯坦尼斯拉夫・布寧（Stanislav Bunin）等人的 CD 也很不錯。

但我個人認為蕭邦的練習曲，只要收藏波里尼與阿胥肯納吉的 CD 就夠了。

百田尚樹私房推薦錄音版本

鋼琴：阿胥肯納吉

一九七一～七二年錄音

第六曲

白遼士
《幻想交響曲》

失戀痛苦催生的樂聲，瘋狂與前衛的名曲

MUZIK AIR 全曲收聽：
http://bit.ly/1UQJ89B

扭曲情感催生的交響曲！

失戀反而成為創作動力的例子可說是屢見不鮮，白遼士（Hector Berlioz，一八〇三～一八六九年）便是將這股情感化為交響曲。

年輕時的白遼士是個想從醫的醫學院學生，但他學解剖學時，發現自己對從醫興趣缺缺，轉而將興趣投注於音樂，常跑巴黎歌劇院。原本就很喜歡音樂的他一直都有學長笛，也自學「和聲學」等音樂方面的知識。十九歲那年，白遼士毅然決然棄醫投入音樂，步上音樂家之路。

五年後，也就是一八二七年，發生扭轉他人生的大事。二十四歲的白遼士觀賞前來巴黎公演的英國莎士比亞劇團的演出，深深愛慕比他大三歲，愛爾蘭出身的劇團首席女星哈里特·史密森（Harriet Smithson）。

深陷愛情魔咒的白遼士寫了好幾封情書給哈里特，拼命要求見佳人一面。相較於女方是當紅女星，當時的白遼士只是一個比賽頻頻落選的無名音樂家，兩人身分懸殊，可想而知這段愛情注定無法開花結果。

加上他是一個喜歡鑽牛角尖的男人，始終無法擺脫失戀的痛苦，於是他懷著對於哈里特的恨意，將扭曲的情感化成他的第一首交響曲作品《幻想交響曲》。

整首曲子是由五個樂章綴成的「故事」，描寫一位年輕音樂家愛上一位女性，卻嘗到失戀苦果；對人生感到絕望的音樂家企圖服鴉片自殺，藥量卻不足致死，瀕死的他因此看見詭異幻想。各樂章都有標題，作曲家還要求演奏時必須提供說明用的節目單。

第一樂章〈夢與熱情〉，描寫這首曲子的主人翁戀慕女主角的熱情與愛意。

第二樂章〈舞會〉，男主角看到心愛的女主角在舞會上和其他男人跳著華爾滋，內心悲痛不已。雖然旋律優雅又浪漫，卻帶著悲傷色彩，豎琴奏出融化人心似的旋律。

小調與大調交錯，猶如描寫戀情的喜悅與痛苦。

第三樂章〈田野美景〉，漫步自然山林中的男主角，內心思慕著女主角，

遠處傳來雷鳴，喚醒即將失去女主角的不安情緒。

到此為止只讓人覺得是一首精彩卻不夠突出的名曲，但《幻想交響曲》接下來的進展就是一場聽覺的震撼！

第四樂章〈斷頭台進行曲〉，男主角殺了自己心愛的女人，被判死刑的他被拖至斷頭台。從這裡開始展現異常熱鬧的音樂，前往斷頭台的場景竟是一首明快卻詭異的進行曲。更令人驚豔的是，當男主角命喪斷頭台的一刻，用的是非常陰森駭人的音樂來表現，可說是極致的惡作劇手法。

終樂章〈女巫安息日之夢〉，音樂性更是無懈可擊。男主角死後被放逐到女巫們聚會的夜之饗宴，遠處響起莊嚴的喪鐘聲，摻雜著妖魔鬼怪的笑聲與呻吟聲。最後有位魔女走向男主角，竟然是死去的女主角——。

這樂章是整首曲子最出類拔萃的部分，無論是新穎的和弦、演奏技巧、旋律等，說白遼士比五十年後的華格納更前衛，一點也不誇張。明明不是歌劇，卻充滿飽滿的戲劇張力，魄力十足。主宰這樂章的是格雷果聖歌中《末日經》

的旋律。白遼士活用這個古老的旋律，用音樂描寫「惡魔們的饗宴」——。順道一提，這部分也是史丹利・庫柏力克（Stanley Kubrick）改編史蒂芬・金（Stephen Edwin King）的小說，經典驚悚片《鬼店》（The Shining）開頭的配樂，更增恐怖感。

《幻想交響曲》發表於一八三〇年，有著令當時驚艷不已的前衛感。貝多芬身歿後不到三年，在法國便出現如此劃時代的音樂風格，著實令人驚嘆不已。

總之，第四樂章與第五樂章，充滿白遼士突然覺醒似的前衛與瘋狂，尤其是最後的狂亂樂聲，更是無人能及。

他並沒有因為此曲的成功而自滿，同時又創作風格截然不同的曲子，如願在作曲競賽中獲獎，一躍成為時代寵兒。

年輕時期的成名作成了生涯的代表作

白遼士的愛情故事也成了人們茶餘飯後的閒聊話題。哈里特・史密森現身

在巴黎舉行的《幻想交響曲》音樂會，那時哈里特根本不記得白遼士追求她的事，也不曉得《幻想交響曲》就是以她為題創作的曲子。直到她看了演奏會的節目單，受到許多觀眾的注目，才曉得自己正是這首曲子的女主角，感動流淚地聽完這首曲子。

這件事成了契機，白遼士與哈里特開始交往，隔年兩人結婚。白遼士在劇場初次見到心儀的她，墜入愛情深淵，六年後才抱得佳人歸。

白遼士因為創作這首交響曲，得到功成名就與愛情。更重要的是，那時哈里特因為意外身負重傷，演藝事業走下坡，兩人的立場與六年前完全相反，可惜婚姻生活並不長久，兩人於七年後分居。

導致這段婚姻失敗是因為兩人個性不合。（如前所述，哈里特是愛爾蘭人），白遼士的個性非常浪漫熱情，一冷一熱的組合，勢必有很多磨合。

其實當初追求哈里特不成時，白遼士曾和一位名叫瑪麗·莫克（Marie Moke）的女性交往，甚至論及婚嫁，但瑪麗寫了封信給在義大利留學的白遼士，

表示她母親不贊成兩人交往，要她嫁給另一名男子。白遼士為此非常憤怒，這時他的行為思考已經失常，決定殺害瑪麗與她的母親以及瑪麗的結婚對象。於是他打算喬裝成女人，用手槍射殺三人；他火速返回法國，在跨越國境的那一刻才驚醒，沒有犯下滔天大罪（以上內容摘自白遼士的自傳）。

所以他其實是個恐怖情人，和這樣的男人在一起不可能過得幸福。還有一說是，白遼士不是愛上哈里特，而是愛上她飾演的角色；也就是說，婚後他才發現哈里特不過是個普通女人而幻滅。也可以說，他是那種「對愛情非常死心眼」的傢伙，單方面地將對方理想化。青春期難免會有偶像崇拜的迷思，但是白遼士可能年過三十還是有著這種心態；換個角度想，或許正因為他有此人格特質，才能成為青史留名的藝術家。

不可思議的是，白遼士二十幾歲時寫了如此出色的作品，之後卻再也沒有驚艷之作。一般來說，古典音樂的作曲家年紀愈大，愈會留下曠世名曲，但這法則顯然不適用於白遼士，年輕時的成名作成了他生涯的代表作。雖然之後他

寫了幾首誇張妄想、編制龐大複雜的曲子，但我覺得都不及《幻想交響曲》出色。

搞不好白遼士是那種化失戀為創作泉源的作曲家，青春時代戀上哈里特、失戀成了他的創作活力，愛情與事業兩得意之後，卻再也喚不回年輕時的熱情。

哈里特與白遼士從未復合，兩人分居十四年後，哈里特亡故。當時白遼士與名叫瑪麗‧雷西歐（Marie Recio）的女歌手同居，他在妻子死後才悲痛驚覺失去了最重要的人，哈里特的醫療費也都是由白遼士負擔。

白遼士死後與兩位妻子合葬於蒙馬特（Montmartre）的墓園裡。

過度激情的奇怪演出也是另一種趣味

《幻想交響曲》的經典名盤，當屬里卡多‧慕提（Riccardo Muti）指揮費城管弦樂團的演奏。

若想品嘗第四樂章〈斷頭台進行曲〉，與終樂章〈女巫安息日之夢〉那種詭異氣氛，史托科夫斯基指揮新愛樂管弦樂團（New Philharmonia

Orchestra）的演出亦十分有趣。查爾斯·孟許（Charles Munch）指揮巴黎管弦樂團（Orchestre de Paris）的演奏被稱為古典(音樂史上的經典演出，的確非常精彩。

卡拉揚指揮柏林愛樂（他於一九七四年第三次錄製這首曲子）的演奏也是不容錯過。這次錄音的有趣點在於第五樂章響起的「喪鐘」，用的是真正的教會鐘聲。

若是想聽聽看過度激情的奇怪演出，羅傑史特汶斯基（Gennady Rozhdestvensky）指揮列寧格勒愛樂管弦樂團的演奏，應該是個不錯的選擇吧。雖然是激情瘋狂的演奏，但是這樣的演奏方式倒是能讓人感受到吸食鴉片後，產生幻覺的感覺。

百田尚樹私房推薦錄音版本

指揮：史托科夫斯基

新愛樂管弦樂團

一九六八年錄音

第七曲

莫札特

《魔笛》

帶有鄉野劇色彩的「天籟」

MUZIK AIR 全曲收聽：

http://bit.ly/1SjHhvV

超脫悲傷般不可思議的音樂世界

這次要介紹的是莫札特（一七五六～一七九一年）的歌劇《魔笛》。

莫札特創作的名曲無數，交響曲、協奏曲、鋼琴奏鳴曲、小提琴奏鳴曲、弦樂四重奏、歌曲、宗教歌曲等，所有領域都有許多代表性傑作，但我覺得歌劇才是莫札特的創作精華。他與當時頂尖的詩人兼劇作家羅倫佐（Lorenzo da Ponte）合作的三部曲，《費加洛的婚禮》（Le nozze di Figaro）、《唐・喬凡尼》（Don Giovanni）、《女人皆如此》（Così fan tutte）等，《魔笛》不在此列。

其實《魔笛》的創作過程頗曲折，莫札特活躍的時代，義大利有著引領樂壇的地位，不少義大利音樂家活躍於奧地利維也納，像是當時的宮廷樂長安東尼奧・薩利耶里也是義大利人，電影《阿瑪迪斯》將他描述得十分邪惡，成了搶眼的配角。事實上，薩利耶里等義大利籍音樂家在維也納音樂界執牛耳，的確是妨礙莫札特發展的一大阻力。

因此之故，在維也納宮廷歌劇院演出的歌劇也是義大利歌劇，前述莫札特的三部歌劇當然也是以義大利文演出。義大利歌劇的台詞用的是宣敘調，穿插獨唱的詠嘆調、二重唱和三重唱、或是合唱。宣敘調很難說明，說得籠統一點，就是帶有旋律的台詞，卻又不像詠嘆調有那麼明確的旋律性，近似口白。

但是《魔笛》不一樣，它是稱為「歌唱劇」（Singspiel）的大眾戲劇，歌詞是德文，台詞部分也不是歌唱劇、而是像舞台劇一樣用說的，類似現在的歌舞劇。雖然現在將歌唱劇視為歌劇的一種，但當時並非如此。《魔笛》為什麼會成為這樣的歌劇，是因為書寫腳本的席卡內德（Emanuel Schikaneder，他比莫札特年長五歲，當時四十歲）是鄉村音樂劇團團長，觀眾多是鎮上的老先生、老太太，不是聚在宮廷歌劇院看戲的貴族。面對既沒有音樂素養，也聽不懂義大利文的一般民眾，只能表演簡單易懂的德語劇碼。即便如此，還是要有好的音樂搭配才行，於是席卡內德相中了莫札特。

當時三十幾歲的莫札特被逐出華麗的宮廷，開音樂會也吸引不了什麼觀眾，

可說十分窮困潦倒（但是也有不同的說法），健康狀況也欠佳。這時，席卡內德邀請莫札特為自己的小劇團創作音樂，需錢孔急的莫札特遂答應這件委託。

以往都是為出身哈布斯堡王家的皇帝陛下蒞臨看戲的宮廷歌劇院創作歌劇的天才莫札特，卻為了一點點錢淪落到為鄉野劇寫音樂。

席卡內德創作的《魔笛》，根本無法與詩人羅倫佐創作的三部曲匹敵。雖說《魔笛》是反應席卡內德所屬的秘密組織「共濟會」（莫札特似乎也是這個組織的成員）的思想，也充滿各種寓意，但整體架構還是脫離不了幼稚童話的框架。雖然情節中途有善惡逆轉的高潮點，但聽說當初創作這個劇本時，另一個劇團也發表情節雷同的劇作，據說席卡內德因此更改情節。

姑且不論這個腳本有多麼登不上台面，莫札特創作的音樂依舊是無懈可擊地精彩，不少樂評家都推崇《魔笛》是莫札特的至高傑作。莫札特晚年時，音樂性愈來愈清澄，描寫出超脫悲傷般不可思議的音樂世界，而《魔笛》就是這樣的音樂。曲風開朗明快，充滿透明感，好比天籟，這麼形容也不為過。

莫札特臨終前到達的人生境界

稍微簡單介紹《魔笛》的劇情梗概吧！故事背景是發生在古埃及（腳本上是這麼寫），滿懷理想的年輕王子塔米諾（Tamino），受「夜后」之託救回被薩拉斯妥（Sarastro）拐禁的夜后之女帕米娜（Pamina），於是塔米諾和享樂的捕鳥人帕帕吉諾（Papageno）一起潛入神殿。夜后口中的壞人薩拉斯妥其實是位德高望重的僧侶，得知夜后才是壞人的塔米諾與帕帕吉諾在神殿受到幾番考驗。帕帕吉諾飽受挫折，克服考驗的塔米諾則是與帕米娜有情人終成眷屬。

另一方面，被逐出神殿的帕帕吉諾決意自殺，此時出現一位非常有魅力的女孩芭芭吉娜（Papagena），兩人墜入愛河。一心復仇的夜后襲擊神殿，最後被薩拉斯妥打入地獄，全劇以薩拉斯妥領唱的合唱落幕。

敘述至此，或許還是讓人不太清楚這是個什麼樣的故事，就連才是真正的主角也搞不清楚。在劇院觀賞《魔笛》這齣歌劇時，會覺得這劇情實在是幼

稚愚蠢到令人瞠目；但是反覆聆賞後，還是覺得莫札特的音樂真的很棒，令人

感動不已，忘記這是個多麼愚蠢的故事。

帕帕吉諾高唱自己愉快人生的一幕（〈我是捕鳥人〉），塔米諾看著帕米娜

的畫像，傾訴思慕之情的一幕（〈如此美麗的畫像〉），還有黑人摩羅高唱想侵

犯帕米娜的一幕（〈任誰都曉得戀愛的喜悅〉）等，每一段都是絕美至極的音樂。

第一幕與第二幕最後的兩首合唱，比莫札特創作的宗教歌曲更莊嚴虔敬。

珠玉之作綴成的這齣歌劇中，最有名的是「夜后」的兩首詠嘆調〈年輕人，

別害怕！〉以及〈復仇的火焰在我心中燃燒〉，即便是當今一流的花腔女高音

也視其為一大挑戰。這兩段詠嘆調需要超凡技巧，使用了三次高音 F，意即比

五線譜下段的「低音 Fa」高兩個八度的「高音 Fa」。

莫札特與後輩貝多芬不一樣，他基本上會考量演奏者的技巧來作曲。受託

譜曲的演奏者或樂團的技巧越高超，他就會創作難度高一點的音樂，若非如此，

就會譜寫適合對方的樂曲。例如，他的經典作《長笛與豎琴協奏曲》是受一對

愛好音樂的貴族父女所託，相較於吹得一手美妙笛聲的父親，女兒的豎琴功力顯然遜色許多，所以莫札特寫給女兒的技巧部分比較簡單，足見莫札特是個重視專業技巧的作曲家。

「夜后」的兩首詠嘆調之所以寫出如此困難的聲樂技巧，是為了證明《魔笛》首演時的花腔女高音有這實力（這位女高音就是莫札特的大姨子約瑟夫‧赫法，Josepha Hofer）。只要聽過這兩首詠嘆調，任誰都會為超凡的聲樂演出折服，也是《魔笛》的一大亮點。

但是我個人最喜歡的曲子是接近尾聲，帕帕吉諾與芭芭吉娜的二重唱。沒能通過薩拉斯妥的考驗，被逐出神殿的帕帕吉諾絕望的想要自殺時，與心愛的芭芭吉娜重逢高唱的曲子。初次嘗到真愛的帕帕吉諾非常開心，全心全意愛著芭芭吉娜，芭芭吉娜也接受這般真情愛意，深愛著帕帕吉諾。聽著兩人邊呼喚彼此的名字，邊高唱〈帕、帕、帕〉二重唱，總是令我感動莫名——如此無邪的明快氛圍，如此令人感動的喜悅之情。或許這就是莫札特臨終前到達的人生境界吧！

《魔笛》首演三個月後，年僅三十五歲的莫札特辭世。據說他臨終前邊看著時鐘，邊想像《魔笛》的演出情景。對他來說，《魔笛》是非常特別的曲子。

雖然當初是為小小的鄉野劇團譜寫的曲子，如今《魔笛》卻成了全球演出次數最多的歌劇，深受世人喜愛。

世界最頂尖的「夜后」

雖然《魔笛》的名盤不少，但若是初次接觸歌劇的話，我建議觀賞DVD。因為在聽不懂語言的情況下，光聽CD很難理解，所以有附上字幕的DVD是最佳選擇。況且歌劇本來就是欣賞舞台的演出，所以有影像的DVD絕對比聽CD好。

雖然影像年代有點久遠，個人非常推薦霍斯特‧史坦（Horst Stein）指揮漢堡愛樂管弦樂團（Hamburg Philharmonic）的演奏，這場演出匯集多位頂尖聲樂家，其中又以演唱「夜后」的克莉絲汀娜（Cristina Deutekom）的演

出最令人激賞，還能看到這位被譽為世上最厲害「夜后」的花腔女高音鼎盛時期的風采（絕對值得聆賞）。

想欣賞克莉絲汀娜的精彩演出，建議聆賞蕭提指揮維也納愛樂的CD，不但整體演奏非常出色，克莉絲汀娜的演出更是風靡全場。

若是較新版本的DVD，個人推薦柯林・戴維斯（Colin Davis）指揮柯芬園皇家歌劇院管弦樂團（Royal Opera House）或是沃夫岡・沙瓦利許（Wolfgang Sawallisch）指揮巴伐利亞國立歌劇院管弦樂團（Bavarian State Orchestra）的演奏也很精彩。

想聆賞CD的樂迷，推薦卡拉揚指揮柏林愛樂、詹姆斯・李汶指揮維也納愛樂的演奏。

我聆賞《魔笛》時，最常聽的版本是奧托・克倫佩勒（Otto Klemperer）指揮愛樂管弦樂團，因為沒有台詞。克倫佩勒是個腦中只有音樂的男人，所以他大膽刪掉沒有音樂的台詞部分，聽起來顯得異常清爽，整體演奏非常出色。

聲樂家的陣容也很堅強，飾演夜后的是當時還很年輕的聲樂家盧西亞·波普（Lucia Popp），展現完美歌唱實力。令人驚艷的是，飾演侍女的三位聲樂家，伊莉莎白·舒瓦茲柯夫（Elisabeth Schwarzkopf）、瑪嘉·海夫肯（Marga Höffgen）、克里斯塔·露德薇西（Christa Ludwig）、瑪嘉·海夫肯（Marga Höffgen）等，都是當時一流的女聲樂家，如此夢幻的「三位侍女」組合絕無僅有！

百田尚樹私房推薦錄音版本

夜后的詠嘆調《復仇的火焰在我心中燃燒》

聲樂：克莉絲汀娜·朵伊德肯

《那些感受到愛情的男人》

聲樂：赫曼·普萊（Hermann Prey）、蕾納旦·荷姆（Renate Holm）

指揮：蕭提

維也納愛樂樂團

一九六九年錄音

第八曲

貝多芬
第九號交響曲

樂聖失聰後的「最後戰役」

MUZIK AIR 全曲收聽：
http://bit.ly/1RmUgNo

從第一樂章到第三樂章都不歡樂的《歡樂頌》

《歡樂頌》堪稱是無人不知、無人不曉的名曲，但其實第九號交響曲並非如它的俗名般歡樂，而是充滿狂氣的傑作。

年輕時便深為耳疾所苦的貝多芬（一七七〇～一八二七）晚年完成這首曲子時，已經近乎失聰，加上健康狀況惡化、贊助者與朋友相繼離去，過著窮困潦倒、孤獨失意的人生。那時，維也納流行的是G・羅西尼（Gioachino Rossini）那樣開朗輕快的音樂，對於貝多芬沉重的曲風敬而遠之，他的創作風格也就離大眾口味愈來愈遠。壯年時期的他創作出與命運搏鬥般激昂的曲子，四十幾歲後則是譜寫鋼琴奏鳴曲等帶有哲學、冥想意味的曲子。

這樣的貝多芬於五十四歲那年，完成激昂狂氣的第九號交響曲（三年後去世），可說是其在生涯最後再次向人生、向藝術宣戰。

第一樂章的導入部分，呈現前所未有的神秘感與不可思議。二十世紀最偉大的指揮家福特萬格勒曾說這首曲子的開頭猶如「宇宙創世」，我們不知道宇宙

是如何誕生，在黑暗的混沌中有道小小的光芒，一閃一閃地徐徐迴轉，最後出現巨大漩渦的宇宙之形——樂曲的開頭部分就是予人這樣的感覺。高潮迭起的音樂性猶如陣陣大浪襲來，感受得到混沌世界的詭異感。第一樂章可說是融合了貝多芬壯年期的雄渾，以及晚年別具哲思的樂風。

第二樂章是激烈的鬥爭樂風，定音鼓打出象徵黑暗命運來襲似的激烈樂聲，雖然是全曲中最短的樂章，卻讓人印象深刻。

第三樂章的前半段彷彿在療癒征戰的疲勞，轉為沉靜的樂風。主旋律非常優美浪漫，酷似他年輕時的傑作鋼琴奏鳴曲《悲愴》的第二樂章，不少人認為別具深沉意涵的第三樂章才是第九號交響曲的亮點。然而，貝多芬不是個耽溺於美好世界，逃避現實的男人。在樂章接近尾聲之時，銅管樂器轟鳴，彷彿要叫醒假寐的貝多芬，立即從甜美的夢中醒來。

再來是迎向最終的第四樂章，一開始就是猶如暴風雨般激烈的樂聲，吹走第三樂章的甜美之夢。低音弦樂（大提琴與低音大提琴）奏出宣敘調，《魔笛》

時已經說明過宣敘調是一種用於歌劇，帶有旋律的台詞，只用器樂演奏的旋律也稱為宣敘調，所以這部分聽起來就像大提琴與低音大提琴在對話一般。

宣敘調突然停止，接著響起的是讓人聯想到第一樂章那猶如混沌宇宙的旋律，卻又突然被宣敘調打斷；再來是出現第二樂章的爭鬥旋律，也是馬上又被宣敘調打斷，然後是重現第三樂章的旋律，也是和前面一樣隨即被打斷。溫柔撫慰人心的優美旋律不時主宰一切，雖然隱約聽得到《歡樂頌》的旋律，隨即又被第三樂章的甜美樂聲抹去。這部分讓人感受到貝多芬心中最深沉的無奈，他多麼想永遠待在美好世界，所以這首曲子不是為追求「歡樂」而戰，而是想永遠沉睡在夢中世界。

但是貝多芬切斷這樣的迷戀，彷彿下了什麼決心，用兩個強而有力的和弦否定第三樂章的旋律。

終於靜靜、極弱地奏起耳熟能詳的《歡樂頌》旋律，重複幾遍這樣的旋律之後，各個樂器逐漸加入，音量也增大，再度響起宛如狂風暴雨般的樂聲；當

所有樂聲終止後，男低音唱出：「喔～朋友啊！不是這樣的樂聲。」旋律是之前反覆出現的宣敘調，貝多芬親自填寫這段歌詞。也就是說，他否定之前的所有音樂（從第一樂章到第三樂章），歌詞繼續寫道：「我們要的是更歡樂的樂聲。」這時，我們才明白一直用低音弦樂奏出的宣敘調，其實就是在表達這句話。

雖然有人批評這樣的結構「太矯情」、「過於做作」，把音樂當作連續劇來創作，但我還是深深折服於貝多芬的天賦才華，能將交響曲寫得如此生動，畢竟是前所未有的創舉。貝多芬想要表達的是「為了追求美，沒有打破不了的規則」，他是個為了追求真理與美，奉獻一切的藝術家，近二百年前便能創作出這樣的音樂，貝多芬果然不負「樂聖」美稱。

終於來到知名的《歡樂頌》，曲中歌詞取自德國詩人席勒（Friedrich Schiller）的詩篇《快樂頌》。二十幾歲的貝多芬看到席勒的詩之後，便決定將他的詩放入自己的音樂作品，沒想到年輕時的發想竟到晚年才實現。雖然這首曲子給人「人們手牽手，高唱歡樂之歌」如此愉快又開朗的印象，其實不然。

詩中清楚寫道：「得到友情的人，娶到溫柔妻子的人，高聲歡呼吧！沒有得到這些的人，那就流著淚，默默離開吧！」換句話說，得不到友情與愛情的人，只有走開的份兒！全盤否定時下年輕人將自己關在象牙塔、孤芳自賞的心態，歌頌人與人之間真摯的愛情與友情，無疑是晚年失聰的貝多芬發自靈魂深處的吶喊。

第九號交響曲最後有一段「大家彼此擁抱吧！」的大合唱，用雄偉壯闊的交響樂烘托出無比氣勢。這是一首全曲演奏超過一小時的曲子，在這之前從來沒有人創作過規模如此龐大的曲子。除了樂團之外，還有四位歌手（女高音、女中音、男高音、男低音），加上合唱團，堪稱是空前絕後的編制。

生涯的最大成就

這首曲子首演於一八二四年，雖然當時已經完全耳聾的貝多芬親自指揮，但樂團成員卻是看著站在一旁的助理指揮來演奏。演奏結束後，觀眾席響起如

劇力萬鈞的「拜魯特第九」

貝多芬的第九號交響曲有多麼厲害，這首曲子也成了制霸歐洲樂壇的名曲。

直到貝多芬離世後二十年，華格納在德勒斯登指揮樂團演奏第九號交響曲，才讓世人見識到這首曲子的真正價值。華格納獨排眾議，堅決演奏這首曲子，並展開密集排練，呈現完美精彩的演出。這時，觀眾們才曉得

事實證明，首演後的公演沒有一場成功，因為以當時的樂團與合唱技巧，無法完美詮釋第九號交響曲。對於當時的觀眾來說，這是一首「大師晚年創作的神秘大曲」，貝多芬身歿後，幾乎沒再演奏過。

神送給一生苦難的貝多芬最後的禮物。

雷掌聲，失聰的貝多芬卻聽不到，是由一位女中音歌手輕輕執起他的手，他才轉向觀眾席接受眾人的喝采。那時的他看到觀眾們熱情鼓掌的模樣，興奮得快昏厥，這一刻是貝多芬一生最大的成就與成功。我想這場成功的首演是音樂之

第九號交響曲的名演多如繁星，應該說如此精彩的鉅作，無論怎麼演奏都能讓人感動。若要舉出我心目中的名演，非福特萬格勒的演奏莫屬。他所留下的各種錄音版本（全是現場收音）都很精彩，也可稱為傳奇名盤的「拜魯特音樂節」（Bayreuth Festival，一九五一年）更是必聽之作。雖然被稱為「拜魯特第九」這場音樂會已經是六十多年前的演出，但值得珍藏的價值永遠不會抹消。

拜羅伊特音樂節一向只演奏華格納的音樂劇，戰後有段時間遭聯軍禁演，一九五一年重啟活動。福特萬格勒指揮的「拜魯特第九」，正是為了慶祝音樂節重啟的開場曲。這場演奏劇力萬鈞，令人感動萬分，只要聆賞過CD的人，絕對會為氣勢磅礡的樂聲心醉不已。

這首曲子在現場演奏時，很容易出錯。當今指揮家比較容易犯的錯誤不是極端地漸快，就是極端地漸慢，或是奏出意想不到的節奏，好比終樂章的尾聲以不可思議的飛快速度結束。有些古典樂迷批評「拜魯特的第九」十分「不入

流」、「老套」、「瑕疵甚多」，只能說這些人的心胸有點狹窄。「拜魯特第九」絕對是一場當今頂尖指揮家也無法超越的演出，一輩子只能聽到一次的絕妙表演。題外話，二〇〇七年突然冒出另一個一九五一年「拜魯特第九」的錄音版本，於是謠傳之前的版本可能只是排練時的錄音。但是我仔細分析之後，覺得二〇〇七年冒出來的版本才是排練時的錄音。

能與「拜魯特第九」媲美的就是福特萬格勒於一九五二、五三年，指揮維也納愛樂的錄音版本，尤其是五二年的名盤，個人認為是福特萬格勒指揮生涯的顛峰之作。

其實福特萬格勒的「第九」還有一場非常厲害的演出，那就是大戰期間一九四二年於柏林登台的演奏。那是一場只能用「蕩氣迴腸」來形容的精彩演奏，可惜留下來的版本音質欠佳。

至於比較新的錄音版本，像是卡拉揚指揮柏林愛樂（一九七七年）、鄧許泰特（Klaus Tennstedt）指揮倫敦愛樂管弦樂團（London Philharmonic

Orchestra）的演奏（一九八五年）也很精彩。

蕭提指揮芝加哥交響樂團（一九七二年）的演出強而有力，無論是樂團和

合唱都是超水準演出。

百田尚樹私房推薦錄音版本

指揮：蕭提

芝加哥樂團

一九七二年錄音

間奏曲

巨匠的時代

雖說我推薦的ＣＤ以早期的指揮家居多，肇因於我年輕時認真聆賞的唱片多是早期的錄音，但也是因為我喜歡這些稱為「巨匠」的指揮，並非單純喜歡懷舊。早期指揮家的演出大多具有強烈個人風格，相較之下，現代指揮家的演出都很相近，雖說風格洗練，技巧也在水準之上，但說得不好聽一點，就像同一家工廠出品的演奏風格，根本大同小異。相反的，以往巨匠的演奏雖然難免出錯，稍有瑕疵，卻散發出不同的特色，只要一聽便曉得是誰的演奏。

為何以往的演奏家很有個性，現代演奏家卻缺乏個人特色呢？

其實十八世紀末到十九世紀初的指揮家們（我極力推薦托斯卡尼尼、克倫培勒、福特萬格勒、萊納、卡拉揚等巨匠），成長的環境與現代指揮家截然不同。他們所處的年代沒有唱片，也沒有廣播，更遑論ＣＤ，所以他們無法隨時聆賞音樂。若是鋼琴曲的話，也許可以自彈抒心，或是聽聽別人的演奏，但像是交響曲和協奏曲等，可就無法這樣了。那是不走進音樂會，便無法聆賞這些曲子的時代。

二十世紀前半的歐洲，劇場多是演出歌劇，不像現在可以頻繁的在音樂會上聆賞到交響樂，所以無法隨時隨地聽到莫札特、貝多芬的經典曲目；像是貝多芬的第九號交響曲等，很少在音樂會上演奏，當然也沒什麼機會欣賞名家的現場演奏，還有很多名曲也是如此。因此這些巨匠們年輕時的主要工作都一樣，就是指揮歌劇。

所以他們會趁音樂會指揮從沒聽過的交響曲和協奏曲，也是理所當然的事。

當時的指揮家為了抓住曲子的感覺，會仔細分析總譜，盯著樂譜上每一個聲部的編排，找出該如何演奏才能完美詮釋的旋律，藉由迴盪在腦中的交響樂團演奏不斷想像該如何呈現樂曲。

反觀現代指揮家進入音樂大學之前，幾乎聽遍古今名曲的 CD，早已有了既定印象。就連長度超過一小時的馬勒的交響曲，也反覆聽過好幾遍，樂曲的結構、旋律早已烙印腦中。若對於樂曲如何呈現有什麼疑慮的話，還能參考各種以不同方式詮釋的知名演奏。

此外，今昔樂團團員的素質也有差異。現在的交響樂團團員幾乎都是學有專精，好比ＮＨＫ交響樂團團員多是東京藝術大學出身，他們在學校學習音樂理論、對位法，研究以往作曲家的歷史背景、各種演奏法等，所以具有一定水準的音樂素養。

然而，百年前的交響樂團團員並非如此，他們多是十幾歲便在歌劇院當樂手，雖然演奏技巧高超，但幾乎沒接觸過什麼音樂理論與教養。他們大多只看自己的聲部譜，不看總譜，所以當指揮沒有明確下達「開始」的指示時，往往搞不清楚自己要什麼時候切入。所以指揮必須給予清楚的指示，教導演奏技巧，統御整個樂團。也就是說，以前的指揮必須具有整合所有團員、創作音樂的能耐。

舉個例子，史特拉汶斯基創作於一九一三年的芭蕾舞劇《春之祭》（The Rite of Spring），這是一首旋律複雜的複音音樂、拍子又怪，所以當時有能力指揮這首曲子的指揮家寥寥無幾，現在倒是連學生交響樂團也能演奏此曲，這

是因為指揮能完全掌握整曲，樂團團員什麼曲子都聽過，所以不會搞錯指揮的指示，也不會驚慌失措。或許這麼說會惹惱指揮者，現代就算沒有指揮也能輕鬆演奏貝多芬的交響曲，因為樂團聚集著深具實力的樂手。

稍微離題，為何以往的指揮家能夠演繹別具個人特色的演奏呢？因為沒有什麼可依循的「標準演奏範本」。如同前述，他們幾乎都是以最原創的模式分析總譜，在腦中組合音樂，所以演奏出來的樂聲不見得和想像中一樣。

然而隨著時代更迭，很多曲子都經過許多指揮者的多次詮釋，甚至收錄成唱片，於是自然形成一種「標準演奏」或是「模範演奏」，觀眾也對曲子有了既定印象，結果就是具有強烈個人色彩的演奏愈來愈少。過快的演奏要減緩速度，太慢的演奏要加快速度，樂器的樂聲強弱也要求取平衡。

意即將百年來的演奏一律標準化，結果就是所有的演奏都很平庸，沒了特色。但換個角度想，也意味著「演奏臻於成熟、完成度高」吧！反觀已往的演

奏都還在摸索中，才會有很多別具特色的演奏。

此外，不少「往昔的巨匠」都覺得樂譜這東西不夠完整，想要表現作曲家沒有譜寫在樂譜上的樂聲和感覺，所以才會出現節奏過快或過慢的情形，甚至大幅更改其中一段節奏。為了更貼近曲子原本想呈現的感覺，恐怕不少指揮都曾在樂譜上加工過。這在現代看來，根本是一種「褻瀆的行為」，所以現在幾乎沒有這樣的指揮。

縱使如此，我還是醉心於往昔指揮家的演奏。雖然有些狂暴，但比起用機器燒製的茶碗，手工製的茶碗更能享受到絕妙茶味。

以往的指揮家與現代指揮家，還有一項極大的差異，那就是對於過往的巨匠來說，古典音樂是他們那時代的流行音樂。

譬如，托斯卡尼尼生於一八六七年，那年華格納五十四歲，小約翰·史特勞斯（Johann Strauss II）四十二歲，布拉姆斯三十四歲。托斯卡尼尼指揮過好幾次威爾第（Giuseppe Verdi）與普契尼（Giacomo Puccini）的歌劇首演。

生於一八八六年的福特萬格勒也指揮過好幾次史特拉汶斯基、巴爾托克（Béla Bartók）的作品首演。由此可見，對於十九世紀的巨匠們來說，古典音樂絕對不是懷舊音樂，而是他們那時代的流行音樂。

另一項因素則是巨匠們覺得自己肩負神聖的使命，也就是讓世人瞭解貝多芬、莫札特等大師的曠世鉅作。對於大多數樂迷來說，音樂不能只聽唱片鑑賞，而是要走進音樂會、歌劇院聆賞。雖然巨匠們留下來的錄音版本多已老舊，音質不佳，卻能深刻感受到屬於那時代的音樂印記。

但隨著時光流逝，大多數的「當代音樂」已不再重視同時代聽眾的感受，我覺得古典音樂失去時代特性的同時，指揮家時代似乎也走到盡頭。百年來，當代許多指揮家十年如一日，反覆指揮著對於人們來說早已耳熟能詳的「名曲」。

或許，只嘆他們晚生百年吧！

間奏曲——巨匠的時代

舒伯特

《魔王》

最後才露出惡魔的猙獰面目

MUZIK AIR 全曲收聽：
http://bit.ly/1SPwp8w

舒伯特的音樂，沒有一首不悲傷

聽了將近四十年古典音樂的我，喜歡的作曲家有幾十位，其中對我來說，猶如「神」一般的作曲家有巴赫、莫札特、貝多芬以及華格納，要說這四位有多麼偉大，我有自信聊上好幾個小時。

年輕時，我常常和來家裡玩的好友們邊聆賞一首首曲子，邊徹夜暢談這些曲子有多麼精彩絕妙。起初好友們會耐心聽我聊，後來終於忍不住說：「我受不了，我要睡了。」現在想想，對他們真的很不好意思。

有一位我很喜歡，卻幾乎沒播過他的曲子讓朋友聽的作曲家，就是法蘭茲‧舒伯特（Franz Schubert，一七九七～一八二八）。

也許我最喜歡的作曲家就是舒伯特，縱使他的音樂沒有巴赫那麼雄渾偉大，也沒有莫札特的音樂那麼精巧，不像貝多芬的音樂讓人蕭然起敬，也不似華格納的曲子那麼奔放。

但舒伯特的音樂總是在我心底深處靜靜地浸潤著，有一種難以言喻的哀愁

感。其實，其他作曲家也有這樣的音樂風格，但是舒伯特的每一首曲子都予人這樣的感覺，無一例外。舒伯特似乎曾說：「我不知道怎麼寫不悲傷的曲子。」

我敢說──

「舒伯特的音樂，沒有一首不悲傷」。

就算有人對我說他不喜歡貝多芬的音樂，我也不會生氣，但要是有人對我說：「舒伯特到底哪裡好？」我肯定不會和他做朋友。

一七九七年，舒伯特出生於維也納，剛好是莫札特離世後的第六年，當時同樣活躍於維也納的貝多芬是二十七歲。

古典音樂的作曲家幾乎都是從小接受嚴格的菁英教育（莫札特和貝多芬就是最具代表性的例子），而舒伯特並非如此。喜歡音樂的他為了維持生計，十六歲就當小學代課老師，但他始終無法放棄音樂之路，在二十一歲時辭去教職。

從此，舒伯特全心投入創作，可惜他在當時的音樂之都維也納並未受到注目，一方面也是因為他的琴藝不夠出色。那時在維也納想成為知名作曲家，必

須先成為優秀的演奏家才行（莫札特和貝多芬都是當時首屈一指的演奏家）。

雖然沒有固定工作的舒伯特窮到連五線譜都買不起，但他有很多知音好友，他們欣賞舒伯特的人品與音樂，以各種方式援助他。有人出借房間，有人送五線譜，有人提供餐食；這些朋友既非有錢人，也不是什麼王公貴族，只是和舒伯特一樣窮困的年輕人，卻願意慷慨援助這位才華洋溢的朋友。這群人被稱為「舒伯特音樂之友會」，他們圍繞在舒伯特身旁，分享他的創作。

舒伯特就是在這樣的環境中，創作出一首首名曲。他以「墨水幾乎不會暈開」的飛快速度創作，甚至只要瞄一眼放在桌上的詩集，便能將文字幻化成音樂。

舒伯特個子不高，身形微胖，而且近視很深；他常常好幾天不洗澡，渾身髒兮兮。內向木訥的他沒談過戀愛，滿腦子只有音樂，一整天都在作曲，還曾留下他與友人在餐廳用餐時，在菜單背面譜曲的逸話。孤家寡人的舒伯特留下將近一千首作品，年僅三十一歲便在貧困中走完人生，恰巧是他打從心底尊敬

的貝多芬去世的翌年。舒伯特歿後好幾年，他的名聲才逐漸廣為世人所知。

聆賞《魔王》還笑得出來，真是匪夷所思

這次介紹的是他十八歲時創作的鉅作《魔王》（Erlkönig），這首曲子在日本非常有名，為什麼呢？因為這是小學音樂課必聽的曲子之一。聽說現在的小朋友聽到加上日文歌詞的《魔王》，覺得很好笑。聆賞這首曲子還笑得出來，真是匪夷所思；只要用心聆賞這首曲子，便曉得這是一首讓人笑不出來的曲子。

《魔王》是根據文豪歌德（Johann Wolfgang Von Goethe，一七四九～一八三二年，註：出生於德國法蘭克福，著名的戲劇家、詩人、自然科學家、也是政治家）的詩，譜寫而成的歌曲（鋼琴伴奏）。故事從暴風雨的夜晚，父親抱著生病的幼子策馬求醫的情景開始，發高燒的孩子看到魔王的身影，魔王用溫柔的聲音召喚孩子前往冥界；不停策馬奔馳的父親安慰恐懼不已的孩子，無奈抵達家門時，孩子卻在父親的懷中斷氣，就是這樣的內容。

一開始是以鋼琴演繹敲擊聲，詭異又激昂的小調三連音，有如暴風雨之夜疾奔的馬蹄聲，貫徹全曲。然後，一位歌手分飾「說書人」、「父親」、「孩子」等四種角色高歌。音樂隨著角色產生戲劇性的變化，「說書人」那靜謐壓抑的調性彷彿預告悲劇將至，「父親」是強而有力的大調，「孩子」是悲痛的小調，以及用優美歌聲高歌的「魔王」，四種曲調交錯，反覆激烈的轉調、移調，撼動聽者的靈魂，僅僅數分鐘的曲子卻充滿戲劇張力。

最讓聽者毛骨悚然的是魔王用優美無比的歌聲，高唱：「來我這裡吧！不但有美麗的花，還有黃金做的衣裝哦！」最後魔王卻露出猙獰面容，接近尾聲的那一句「Gewalt！」（暴力！）。恐怖的迴響瞬間吹散至今以來的唯美氣氛。

舒伯特的音樂一向給人優美的感覺，但這只是其中一面，他的內心其實潛藏著可怕的「demon」（惡魔），不時出現在舒伯特的曲子中。像是有名的交響曲《未完成》，還有弦樂四重奏《死與少女》（Der Tod und das Mädchen）、遺作鋼琴奏鳴曲等，皆是如此。

想說自己身處美麗的花園，沒想到一回神才發現這裡是冥界，舒伯特的音樂就是有這麼一個瞬間，猶如溫柔的魔王突然露出猙獰面目。因此，《魔王》包含舒伯特的所有創作特質，這說法一點也不為過。順道一提，這首曲子是舒伯特第一首出版的作品，所以有「作品編號」（在這之前已經創作了三百多首曲子）。

最令我驚艷的是，《魔王》領先了五十年後華格納的音樂；華格納堪稱是古典音樂界的改革者，他創作了前所未有的音樂。他的鉅作《女武神》（Die Walküre）的第二幕，布侖希爾德（Brünnhilde）傳達齊格蒙德（Siegmund）死訊的一幕，布侖希爾德朗高唱死後的齊格蒙德成了諸神殿的英雄，這段旋律優美得彷彿能融化人心；相較於此，拋下心愛的女人，泣訴自己已死的齊格蒙德，歌聲卻令人悲痛萬分。這齣以「死亡」為題的歌劇可說戲劇張力十足，優美的大調與悲痛的小調反覆交錯，猶如《魔王》的翻版。

《魔王》迷不容錯過的一張作品

許多知名歌手都錄製過《魔王》，雖然原本是為男中音創作的曲子，但也有男高音歌手錄製此作，女歌手也對這首曲子很感興趣，當然還會視情況調整音調。雖然一般古典音樂會演奏時，不會改變曲子的調性，但不知為何，這首曲子的調性卻常常變更。

在眾多《魔王》的錄音版本中，讓人忍不住叫好、驚嘆的就是費雪—迪斯考（Dietrich Fischer-Dieskau）。出生於戰後德國的名歌手費雪—迪斯考的技巧堪稱完美，精準詮釋說書人、父親、孩子、魔王這四個角色，呈現劇力萬鈞、魄力十足的情境，就算聽不懂德文，也能清楚分辨角色。

其他也有不少知名演出，像是女高音伊莉沙白・舒瓦茲柯夫的錄音有著特殊的戲劇性。她也是來自德國的名歌手，所詮釋的魔王優美又詭異，最後那一聲「Gewalt」具有其他歌手沒有的威迫感，雖說整體演出稍嫌誇張，還是十分精彩。

最後介紹一張《魔王》迷不容錯過的 CD，是一張收錄十八位名歌手演唱《魔王》的專輯，前述兩位當然也在列，其他還有像是綠蒂・李曼（Lotte Lehmann）、蕾德（Frida Leider）等知名女高音。而且同時收錄女高音、女中音、女低音、男高音、男中音、男低音等六種，歌詞有用原詩的德語（十四首）、法語（兩首）、英語（一首）、日語（一首），只要擁有這一張 CD，就能比較不同版本的《魔王》，感受到依歌手不同，詮釋方式也不一樣的奧妙。

其中有一首比較特別，在管弦樂伴奏下，男中音、男低音與男童高音一起高歌，絕對是一張非常超值的專輯。

百田尚樹私房推薦錄音版本

演唱：費雪－迪斯考

鋼琴：傑勞德‧莫爾（Gerald Moore）

一九六六～一九六七年錄音

第十曲

華格納《女武神》

創新手法「主導動機」的麻藥般魅力

10

MUZIK AIR 全曲收聽：

http://bit.ly/1RFQUph

留名文學史與音樂史的男人

華格納（一八一三～八三）堪稱是古典音樂界的「異端份子」，是一位非常不可思議的作曲家。除了年輕時的練習作品之外，他的主要作品都是歌劇，而且令人詫異的是，歌劇腳本都是出自他的創作。

一般都是請專業的歌劇腳本家書寫，作曲家再根據腳本譜曲；畢竟音樂與文學是不同領域的創作，華格納卻能一手攬，就好比是「創作歌手」。現在很多樂曲創作者只譜寫旋律，交響曲的各聲部編排還是交由專業編曲者，但華格納除了花上好幾個小時書寫腳本之外，連厚厚的樂曲總譜也不假手他人；像他這樣留名文學史與音樂史的作曲家，悠久的古典音樂史上僅他一人。

他創作的腳本極富文學性與內涵，贏得極高評價。十九世紀的天才哲學家尼采（Friedrich Nietzsche，一八四四～一九〇〇年，註：德國著名語言學家、哲學家、詩人、作曲家），年輕時（比華格納小三十一歲）十分崇拜華格納的革命思想與藝術理念（尼采的處女作《悲劇的誕生》，The Birth of Tragedy，

就是以華格納為題）；後來尼采十分厭惡華格納的媚俗作風，甚至譏諷「華格納生病了」。

當然，身為音樂家的華格納最厲害的地方就是大膽採用不協和音，以及背離常識的對位法，有時又會譜寫幾近無調的旋律，可說是革命型作曲家。

若是提到華格納的畢生大作，則非《尼伯龍指環》（Der Ring des Nibelungen）莫屬（以下略稱《指環》），這是一齣必須花上四天才演得完的曠世鉅作，就算聽CD也要花上十三個小時。

如同前述，對於學生時代的我來說，唱片是貴得嚇人的奢侈品，一張要價二千日圓以上，更何況是全本《指環》的唱片，根本下不了手。於是，每年歲末錄下NHK廣播電台播放的「拜魯特音樂節」便成了我的例行功課。「拜魯特音樂節」是每年夏天在德國慕尼黑郊外，一處叫拜魯特的城鎮舉行的音樂活動，而且只演奏華格納的歌劇作品。尤其演奏華格納的《指環》時，NHK廣播電台也會花上四天的時間播放這場音樂盛事。對於身為華格納迷的窮學生來

說，雖然得在錄音機前嚴陣以待好幾個小時，重複操作六十分鐘與三十分鐘的錄音帶，所以難免一時閃神，漏失珍貴場面的錄音。

「主導動機」這項創新手法

前面的開場白有點長，還請包涵，這次要介紹的是摘自《指環》中的《女武神》。《指環》是由四齣歌劇組成的作品，分別為《萊茵的黃金》（Das Rheingold）、《女武神》、《齊格菲》（Siegfried）、《諸神的黃昏》（Götterdämmerung）等。故事圍繞著一只能支配世界，具有魔力的指環，描述諸神與地底的尼伯龍族之間的爭戰，故事架構十分龐雜，要說情節有點荒誕誇張還是複雜詭譎？總之想要簡略說明實在很難，只好省略。

《指環》中以《女武神》最受歡迎，這齣歌劇經常單獨搬上舞台演出，即便如此，整齣戲包含中場休息還是得花上五個小時才能演完。

女武神們騎著飛馬征戰沙場——電影《現代啟示錄》（Apocalypse

Now）有一幕戰鬥直昇機投下炸彈燒毀森林的著名場景，背景音樂就是稱為〈女武神的飛行〉的曲子；這是第三幕的開場曲，女武神們邊吶喊「Hojotoho（上吧）！」，邊英勇地策馬飛馳天際聚集的場景之曲，雖然只是僅僅幾分鐘的音樂，但光聽這一段就感受得到華格納的魅力。

通常歌劇會有「詠嘆調」、「二重唱」、「三重唱」和「合唱」等精彩部分，其他部分則是綴以吟誦調與台詞；華格納的歌劇卻是音樂從未間斷的一以貫之，意即不是獨立的「詠嘆調」和「二重唱」，腳本上的每一句台詞都譜上音樂，華格納稱這為有別於一般歌劇的「樂劇」（Musikdrama）。

華格納還發明「主導動機」（Leitmotiv）這項手法，意即一個貫穿整部音樂作品的動機。利用某段固定旋律代表某個登場人物或情感的動機（Motive），將這些組合起來讓音樂進行的方法。例如，舞台上站著一位女性，藉由結合代表「某位男性」的動機以及表示「愛情」的動機，用音樂表現出這位女性戀慕這位男性的心情。《女武神》中，有超過一百個這樣的動機，華格納運用各種

變奏和轉調組成這些動機，構築出磅礴壯闊的音樂。附帶一提，「主導動機」這手法日後也活用於好萊塢電影配樂。

這麼說明後，或許讓人覺得這是個非常棒的機制，但觀眾最初聆賞華格納的歌劇（他自稱是「樂劇」）時，根本沒人曉得哪一段旋律是動機，他也沒有說明。他的音樂結構比較複雜，往往有好幾種旋律同時演奏，而且連續不斷的演奏超過一小時，我敢斷言絕對沒有人一聽就愛上。

但是聽了幾遍之後，便能逐漸抓住哪一段旋律是動機，聽得懂他精心編排的組合，體驗到「華格納的魅力」。因為這魅力是如此與眾不同，所以常被稱為「音樂的麻藥」或「華格納之毒」。

話題再回到《女武神》，無論是音樂或故事情節，這齣樂劇堪稱傑作。雖然我對於華格納的文學性稍有質疑，但《女武神》的故事梗概十分有趣，戲劇張力十足，高潮迭起，結尾饒富餘韻，若非一流劇作家很難寫得出完成度如此高的作品。這齣劇描寫了愛情、憤怒、悲傷、復仇、情慾、死亡、復活、命運等，

內容豐富，彷彿看了好幾部電影。

第一幕只有三個角色登場，故事從與敵軍作戰而負傷的齊格蒙，在暴風雨中來到聳立於森林中的宅邸開始。然而，這棟宅邸的主人是敵軍首領漢丁（Hunding），而看守這棟宅邸的是漢丁的妻子，也是齊格蒙自幼分開的雙胞胎妹妹齊格琳德（Sieglinde），兩人在不知道彼此身分的情況下萌生愛意。不久，漢丁回來，齊格蒙手邊卻沒有任何可以對抗的武器。漢丁先是假意答應齊格蒙留宿一晚，隔天卻告知要取其性命，並將房間上鎖。

齊格蒙這才察覺自己受騙，還發現屋子裡的大樹上插著一把劍，這把劍正是他父親佛旦（Wotan），好幾年前刺進大樹的寶劍，彷彿預告齊格蒙將在命運之線的牽引下來到這裡。誰也無法拔出的這把寶劍就在這裡長眠了一段歲月。

故事走筆至此，或許會覺得浪漫得有點荒唐無稽，但是任誰聽到音樂，都會為劇力萬鈞的音樂魔力深深折服。在曲折命運的牽引下，齊格蒙與齊格琳德的禁忌之愛（嚴格說來是近親相姦），搭配的是唯美至極的音樂；當齊格蒙拔

出寶劍的高潮一幕，則是氣勢磅礴到難以形容的樂聲，彷彿光聽音樂便能想像寶劍閃閃發光的模樣。

第二幕是以諸神住的威爾哈天宮為舞台，齊格蒙在此得知自己是諸神之首佛旦為了打造「英雄」以征服世界，而與凡間女子所生的孩子。然而，佛旦的野心因為近親相姦這般不被容許的事而瓦解，於是他命令女武神中的大姊布倫希爾德（Brünnhilde）殺死齊格蒙。布倫希爾德向齊格蒙宣告欲取其性命的場景可說悲壯至極，又是一段氣勢恢弘的音樂，充分展現華格納的深厚實力。

第三幕是違背命令的布倫希爾德觸怒父親，不但被剝奪神性，被迫長眠於岩山，還下咒她將成為第一個發現她的男人的俘虜，經歷可怕的命運。但布倫希爾德不願成為「膽小鬼的俘虜」，懇請佛旦「用火覆蓋這座山」，佛旦接受女兒的請求，用火覆蓋了岩山，宣告與心愛的女兒永遠離別——。這一段是《女武神》全劇的經典之處。我每次聽到這一段，內心總是震撼不已，深深覺得華格納是一位前無古人、後無來者的作曲家。

恕我插個題外話，拙作《風中的瑪莉亞》（《風の中のマリア》，講談社文庫／春天出版）的登場人物（大虎頭蜂），有好幾個的名字就是取自《女武神》。大虎頭蜂的勞動者（工蜂）都是雌蜂，她們每天在深山飛來飛去，狙擊所有蟲子，過著猶如征戰沙場的日子。可嘆的是，她們羽化後只有三十天的壽命，勇敢遨翔天際的她們就是聯想自英勇的女武神們。此外，書中的三隻雄蜂也是借用齊格蒙等角色的名字。

比起 DVD，更推薦 CD

一般人欣賞歌劇應該都是看 DVD，但我對市售的《女武神》DVD 都不滿意，所以實在很難推薦，不如聆賞沒有影像的 CD，想像空間更大。其實在舞台上根本不太可能看到華格納描繪的「閃閃發光的劍」、「飛翔天際的馬兒」、「烈焰燃燒的山」等場景，但為了滿足想觀賞 DVD 的人，我還是推薦一場演奏吧！那就是李汶指揮大都會歌劇院管弦樂團（The Metropolitan

Opera Orchestra）的演奏。演唱布侖希爾德的希爾德加得‧貝倫絲（Hildegard Behrens，女高音）不但容姿秀麗，歌唱實力更是一流。演唱佛旦的詹姆斯‧莫理斯（James Moris）也很不錯，飾演齊格琳德的潔西‧諾曼（Jessye Norman）亦是深具實力。

CD部分，我推薦的都是經典名盤，像是蕭提指揮維也納愛樂的演奏精彩得沒話說。至於新的錄音作品，則是推薦提勒曼指揮拜魯特音樂節管弦樂團（Bayreuth Festival Orchestra）的演奏也很出色。

但我個人特別鍾愛克納佩茲布許（Hans Knappertsbusch）在拜魯特音樂節上指揮的實況錄音唱片。因為是一九五六年的現場錄音，音質很差，交響樂團的演出也有瑕疵，但整體演出還是讓人驚嘆不已。演唱布侖希爾德的是阿斯特立德‧維娜（Astrid Varnay），拙作《風中的瑪莉亞》的女王蜂名字就是取自我很欣賞的這位歌手。她於一九四一年大都會歌劇院演唱齊格琳德的實況錄音，也是我的珍藏之一，這場演出的指揮是萊因斯朵夫（Erich Leinsdorf）。

福特萬格勒指揮維也納愛樂的演奏也是精彩絕倫，演唱布侖希爾德的馬爾達‧梅朵爾（Martha Mödl）也是我非常喜愛的歌手。此外，福特萬格勒指揮義大利廣播交響樂團（Italian Radio Orchestra）的現場演奏也很值得一聽。

百田尚樹私房推薦錄音版本

指揮：蕭提

維也納愛樂樂團

一九六五年錄音

第十一曲

帕格尼尼
二十四首綺想曲

算是純粹的音樂嗎？

MUZIK AIR 全曲收聽：
http://bit.ly/1SjHTBK

彷彿「把靈魂出賣給惡魔」的高超技巧

古典音樂的作曲家與演奏家，常常借用過往名曲的主題譜寫變奏曲，巴赫和莫札特的曲子便是一例。然而，作為變奏曲的主題，深受歡迎的曲子既非巴赫，也不是莫札特或是貝多芬，而是帕格尼尼（Niccolò Paganini）的二十四首綺想曲中的第二十四號。

對這首曲子的主題很感興趣，而譜寫變奏曲的作曲家有李斯特、舒曼、布拉姆斯、拉赫曼尼諾夫等赫赫有名的大師。比較特別的是，連素有「搖擺之王」之稱的爵士樂單簧管演奏家班尼・固德曼（Benny Goodman）都對這首曲子的主題很感興趣；此外，不少音樂史上著名的鋼琴家與小提琴家也曾以這主題譜寫變奏曲。到底二十四首綺想曲有何魅力呢？在探討這個問題之前，先瞭解一下帕格尼尼的生平吧！

尼可羅・帕格尼尼（一七八二～一八四〇）是出身義大利的小提琴家，也是橫跨十八世紀到十九世紀，最偉大的小提琴大師。享有大師稱號的小提琴家

絕對擁有超凡的演奏技巧，而他的演奏技巧的確超乎當時世人的想像。

樂器演奏的技巧和運動技巧一樣，隨著時代更迭愈來愈進步，而帕格尼尼的厲害之處在於二百多年前他就擁有超乎當時水準的技巧，當然現代小提琴家的演奏技巧更好。與帕格尼尼同時代，也就是當時人稱鋼琴聖手的貝多芬，他的鋼琴技巧以現代標準來看，恐怕也沒有多驚人，但他們之所以偉大是因為超越當時的水準，而且開發許多演奏技巧。

不過，我總覺得帕格尼尼的演奏似乎與過往的大師級演奏家，有著不同之處。根據實際聽過帕格尼尼演奏的人所寫的心得，他似乎只是有著超凡的演奏技巧罷了。

當時人們還半信半疑地相信帕格尼尼為了得到超凡的小提琴演奏技巧，不惜將靈魂出賣給惡魔的謠傳。因此，很多觀眾聆賞他的演奏會時，會在胸前畫十字架，甚至注意他的雙腳，以為演奏中的他會浮在半空中。所以帕格尼尼身歿後，不少墓園都拒絕他入葬，他的遺體只好經過防腐處理，輾轉各地、遷葬多次，最後葬於義大利熱那亞（Genoa）的公共墓園，已經是二十世紀初期的事了。

他的一生也很波瀾曲折，年輕時的他沉迷賭博、女色，甚至因為欠了一屁股賭債而被拿走小提琴抵債。他也和多名女性鬧出緋聞，其中最有名的就是拿破崙的兩位妹妹，伊麗沙（Elisa Bonaparte）與波利娜（Pauline Bonaparte）（兩位都是美女）。

帕格尼尼的演奏採用重音奏法與泛音奏法等各種演奏技巧，因為他的演奏技巧太過激情出色，聽說常有觀眾聽到昏倒。貝多芬曾在維也納聽過帕格尼尼的演奏，留下「彷彿聽見天使的聲音」如此感動萬分的評語。

其實，世人並不清楚帕格尼尼使用的演奏技巧，因為他沒有傳授給任何人，也沒有留下樂譜，徹底嚴守他的神秘風格。當時是個沒有著作權觀念，盜版、剽竊橫行的年代。因此，他演奏自己創作的小提琴協奏曲時，樂團團員直到排練前才拿到分部譜；而且排練時帕格尼尼從不演奏自己的獨奏部分，音樂會結束後還立刻收回樂譜。加上他病故前，燒毀很多樂譜，剩下的樂譜也被遺族拿去販售，所以大多數樂譜都散失了。

時至今日，雖然發現六首帕格尼尼的小提琴協奏曲，但都不是他親自譜寫的樂譜，而是聽過他演奏的人譜寫出來的，並非真跡。此外，樂團團員拿到的分部譜也是簡單譜寫而已（換個說法，就是隨便寫寫），有一說是他沒有給樂團團員太多練習的時間，想說把樂譜寫得簡單一點；另一種說法是，他怕樂團團員偷走他的創作，所以不想認真譜寫分部譜。

讓人覺得不只有一把小提琴的樂聲

這次要介紹的是帕格尼尼發表的珍貴創作二十四首綺想曲，作品編號第一號的曲子更是帕帕尼尼的唯一親筆作。這首曲子是為只用一架小提琴演奏而譜寫（無伴奏），傾注帕格尼尼自身所有演奏技巧的曲子。就連現代頂尖的小提琴演奏家也為如此超凡絕倫的技巧欽佩不已。

我曾拜賞過這首曲子的親筆譜，看在對於小提琴演奏技巧不甚瞭解的我的

眼中，只覺得是一份複雜奇怪的樂譜。聆賞ＣＤ之後，更令我驚詫的是無論怎麼聽，都不覺得這是只有一把小提琴演奏的樂聲。

小提琴不同於鋼琴，只用右手演奏，所以基本上只有單一的旋律線，但藉由重音奏法與左手的撥奏（用手指撥弦的演奏法），可以營造出宛如二重奏、三重奏的樂聲。聽在二百年前觀眾的耳裡，自然覺得彷彿是只有惡魔才演奏出來的樂聲。

坦白說，我從未完整聽完二十四首綺想曲。因為每一首都是那麼不可思議、複雜怪奇的曲子，所以光聽一首便能強烈感受到帕格尼尼的厲害之處。而且聽了之後會湧現一個疑問，真的純粹只是創作音樂嗎？總覺得只是為了披露小提琴高超的技巧而創作。

雖說如此，只要聆賞每一首曲子，就會從第一個音開始沉醉其中。我特別喜歡最後一首二十四號「Ａ小調」，最常單獨抽出來聆賞。如同前述，這首曲子深受許多音樂家喜愛。

這是一首變奏曲，開頭的十二小節主題是一段不可思議的旋律，除了飄散

悲傷、煽情又沉鬱的氛圍，也充滿激昂的熱情，我想聽到如此帶有異國情調的曲子，沒有人不被撩撥心弦吧。如此詭異妖豔的旋律，隨著變奏曲式進行，呈現出千變萬化、無限遐想的音樂世界，堪稱帕格尼尼的一代傑作。

無怪乎許多作曲家聽到這首曲子，無不臣服於它的魅力，以此編寫出變奏曲。其中最有名的就是布拉姆斯為鋼琴獨奏而寫的《帕格尼尼主題變奏曲》，也是一首鋼琴技法難度相當高的曲子。此外，拉赫曼尼諾夫的《帕格尼尼主題狂想曲》由鋼琴和管弦樂協奏的作品是他的代表作之一，也是深受歡迎的曲子。以成為「鋼琴界的帕格尼尼」為目標的李斯特，也寫了一首名為《帕格尼尼主題大練習曲》的華麗變奏曲，其他還有眾多名曲。對於原曲很感興趣的人，建議務必聆賞這些改編過的曲子。

天才少女宓多里

二十四首綺想曲是眾所周知的高難度曲子，現代小提琴家要是對自己的實

力沒有幾分自信的話，不敢隨便挑戰錄製。而且就算再怎麼知名的小提琴家，

隨著年紀漸長，要完美詮釋帕格尼尼的這部傑作是有困難的。

目前錄製的 CD 中，堪稱技巧完美無瑕的就是必多里（Midori Goto）的

演奏。她錄製這套作品時，年僅十七歲，可說是如假包換的天才少女。

阿卡多（Salvatore Accardo）的演奏也很精湛，十七歲贏得帕格尼尼大賽

首獎的他是個被譽為「帕格尼尼二世」的天才，他在錄製作品時已經三十多歲，

無論是技巧還是音樂性都已到達顛峰。

明茲（Shlomo Mintz）與帕爾曼（Itzhak Perlman）的演奏也是精彩得

沒話說。

聆賞頂尖小提琴家在全盛時期錄製的作品，絕對是一流的聽覺饗宴。

百田尚樹私房推薦錄音版本

小提琴：：阿卡多

一九七七年錄音

第十二曲

穆索斯基《展覽會之畫》

第四首〈牛車〉之謎

MUZIK AIR 全曲收聽：
http://bit.ly/1PcHbja

堪稱前衛藝術的組曲

十九世紀的俄羅斯有一群稱為「俄羅斯五人組」、致力推動俄國音樂「本土化」的作曲家，穆索斯基（Modest Mussorgsky，一八三九～一八八一年）便是其中一位。穆索斯基參觀好友，畫家兼建築師哈特曼（Viktor Hartmann）的紀念展，頓時靈感湧現，於一八七四年一口氣創作出《展覽會之畫》（Pictures at an Exhibition）的鋼琴組曲。

從曲名〈漫步〉的平緩樂段開始，一共有十首短曲，每一首曲子都以哈特曼的作品命名。曲子之間挾著幾次「漫步」的間奏樂段，描寫自己漫步展覽會場的樣子。

穆索斯基是俄羅斯五人組中，最積極「反歐洲音樂」的作曲家。對於聽慣古典樂的樂迷來說，《展覽會之畫》是一首旋律非常奇妙的作品；再者，哈特曼是一位風格前衛的藝術家，所以這首受其畫作啟發而譜寫的曲子也堪稱「前衛之作」，充分展現穆索斯基令人驚嘆的描寫力與想像力。當時的俄羅斯位處古典音

樂的邊陲之地，竟能誕生如此音樂天才，只能說是奇蹟吧！

出身富裕地主家么兒的穆索斯基，雖然從小展現音樂天份，卻立志成為軍人，十三歲進入軍校，十七歲加入近衛聯隊，結識擔任軍醫的鮑羅定（Alexander Borodin，俄羅斯五人組之一），受其啟發開始創作。十九歲退役的穆索斯基決定步上音樂家之路，沒想到二十二歲那年卻因為「農奴解放」

（註：一八六一年俄羅斯帝國改革農奴制度，莊園與家用農奴制度解體，眾多貴族、地主因此沒落），頓失老家莊園，為求生計只好當個小官吏，生活困頓的他終日借酒澆愁。穆索斯基創作《展覽會之畫》時，正值他因為酗酒而出現失序行為的時候，搞不好他之所以創作出《展覽會之畫》如此前衛的作品，也是因為精神狀況的緣故。

啟發穆索斯基創作意圖的哈特曼的原畫，於紀念展之後幾乎全數散佚，所幸有不少幅被找回，也完成被穆索斯基用於曲子創作的鑑定作業（還是有一部分無法確定），簡單介紹各幅原畫與音樂，如下…

第一首〈侏儒〉，描繪俄羅斯傳說中，住在地底的奇怪「地中精靈」，穆索斯基用音樂描寫侏儒以古怪姿態笨拙跳躍的情景。

第二首〈古堡〉，以帶有東方色彩的曲調，描寫古堡靜靜矗立的模樣，帶有東洋味。

第三首〈御花園〉，描寫天真無邪的孩子們吵嚷嬉戲的熱鬧情景。

第四首先跳過，第五首〈蛋中雛雞之舞〉，表現雛雞可愛動作的幽默之曲。

第六首〈猶太人〉，以描繪有錢猶太人與貧窮猶太人的這兩幅畫為基礎，戲劇性地描寫趾高氣昂的男人，與卑躬屈膝的男子。

第七首〈市場〉，描寫熙來攘往，人聲鼎沸的熱鬧市場情景。

第八首〈墓窟〉（羅馬時代的墓），轉為飄散死亡氣息的靜謐音樂。

第九首〈女巫的小屋〉，描繪俄國民間傳說中的巫婆之曲，巫婆騎著掃帚，飛翔天際的奇幻景象。

這部組曲到此可說猶如萬花筒般千變萬化，每一首都有著讓人驚嘆不已的

魅力，光靠筆實墨實在很難形容。

最後來到終曲〈基輔城門〉，展現《展覽會之畫》前面沒有的莊嚴氣勢。原畫是哈特曼為十一世紀烏克蘭首都基輔的「黃金之門」重建而描繪的設計圖，穆索斯基的音樂好似讓我們仰望巨大的城門，感受壯闊無比的氣勢，最後以華麗樂聲劃下句點。

〈牛車〉這幅畫流落何處？

除了第四首之外，《展覽會之畫》的每一首曲子與原畫都已介紹過，問題就在於至今唯一尚未找到的原畫，也就是第四首的靈感〈牛車〉。

「Bydlo」是波蘭語「牛車」的意思。當初發表這首曲子時，穆索斯基的友人，也是知名音樂評論家史塔索夫（Vladimir Stasov，也是俄羅斯五人組的擁護者），說明這曲名是「拉車的牛」之意；這首曲子的確表現出牛拉著堆滿東西的車子，步履蹣跚的模樣。這首曲風詭異、氣勢十足的曲子，成了《展覽

會之畫》中足以與〈基輔城門〉匹敵的名曲。

然而，〈牛車〉的原畫真的是描繪牛車的畫作嗎？成了一個疑問。因

為哈特曼的作品中，找不到任何一幅描繪牛和推車的畫。更奇妙的是，穆索

斯基在寫給史塔索夫的信中，留下謎般的文句：「我們就決定將在桑多米爾

（Sandomierz）畫的《Bydlo》，當作牛車吧。」桑多米爾是位於波蘭的城市，

也就是說，《Bydlo》是哈特曼在波蘭創作的一幅畫，但哈特曼的作品年表中卻

找不到名為《Bydlo》的作品。還有一點也很奇怪，穆索斯基用小刀小心翼翼地

將《展覽會之畫》親筆譜上的第四首曲名刮掉，寫上《Bydlo》（牛車）。

一九九一年，NHK的工作人員以及作曲家團伊玖磨（註：一九二四～二

○○一年，日本作曲家、散文家）前往蘇聯調查《展覽會之畫》的原畫，結果

他們發現一件非常有趣的事。歷經千辛萬苦的採訪過程，他們發現一幅哈特曼

在波蘭創作的素描作品（目前發現在波蘭創作的作品也只有這一幅）。

用鉛筆描繪的這幅素描畫上並沒有牛車，而是繪著士兵、群眾、教會與斷頭

台，作品名為《波蘭的反叛》。ＮＨＫ的工作人員發現「Bydol」在波蘭文裡除了「牛車」之外，還有另一個意思，那就是「（如牛般）被虐待的人」。波蘭長期受到俄羅斯的統治、打壓，好幾次試圖反叛，卻慘遭俄軍鎮壓，無數民眾殞命。

ＮＨＫ的工作人員與團伊玖磨，雖然沒有對於《展覽會之畫》的《牛車》原畫下任何結論，但當時我看到這個節目報導時，總算明瞭為何〈牛車〉的音樂如此晦暗沉重。聆賞〈牛車〉時，彷彿能感受到飽受欺壓的波蘭民眾的痛苦，奴隸般的嚴酷勞動生活和被鞭打、拉著沉重推車的牛隻身影重疊。

雖然純屬個人看法，但不難想像穆索斯基當年害怕冠上《波蘭的反叛》這字眼而被政府盯上的恐懼，所以將原本的曲名刮掉，寫上「牛車」這個波蘭語。當然這只是我的想像，畢竟沒有證據可以證明他在紀念會上看到這幅《波蘭的反叛》。即便如此，〈牛車〉那異常的震撼力實在不像在描寫拉車的牛。

漫畫家手塚治虫於一九六六年創作的實驗卡通《展覽會之畫》，就是以〈牛車〉作為背景音樂，描寫二十世紀勞工如奴隸般的模樣。或許手塚

以藝術家的感性，聽到了隱藏在〈牛車〉中遭到迫害人們的苦痛。

穆索斯基生前並未出版《展覽會之畫》的樂譜，也從未公開演奏過。穆索斯基寫完這首曲子七年後，才四十二歲便告別人世。他的好友，也就是天才畫家伊利亞·列賓（Ilya Repin，一八四四～一九三○年，註：俄羅斯寫實主義畫家）在他去世的十天前，為其繪製的肖像畫堪稱傑作；那時列賓看著因為酗酒而身子孱弱的好友，不禁感嘆：「這是我認識的那個出身貴族，又是連隊將校的朋友嗎？」

穆索斯基離世後過了數年，俄羅斯五人組的其中一位林姆斯基（Nikolai Rimsky-Korsakov），在他的遺物中發現這首曲子，便加工一下後出版。林姆斯基之所以稍微加工，是因為考量到原創曲風過於前衛，很難為當時一般大眾接受，可惜這首曲子還是沒有受到青睞。

一九二二年，以《波麗露》（Boléro）聞名的法國作曲家拉威爾（Maurice Ravel）將這首曲子改編成管弦樂演出後，這首曲子才受到矚目。素有「管弦樂

的魔術師」之稱的拉威爾，看了這首曲子的原創樂譜後決定改編。他改編過的

版本受到注目，《展覽會之畫》也在穆索斯基歿後四十年，成為廣受歡迎的作品。

但諷刺的是，因為拉威爾的編曲太有名了，鋒芒蓋過原創的鋼琴組曲；時至今

日，用鋼琴演奏這首曲子時，用的也是林姆斯基改編過的版本。直到第二次世

界大戰後，人們才察覺到原創版本的真正價值。

不太推薦的強烈演奏風格

因為要推薦的名盤很多，所以有點難以取捨。拉威爾版的話，朱利尼（Carlo

Maria Giulini）指揮芝加哥交響樂團的演奏非常精彩，水準之高令人咋舌。

還有卡拉揚指揮柏林愛樂、杜特華（Charles Dutoit）指揮蒙特婁交響樂團

（Orchestre symphonique de Montréal）與阿巴多（Claudio Abbado）指

揮柏林愛樂的演奏也不容錯過。史托科夫斯基指揮新愛樂管弦樂團的演出，是

指揮家自己編曲的版本，比拉威爾版散發出更濃郁的俄羅斯風情，十分有趣。

有俄羅斯怪傑之稱的指揮家葛羅凡諾夫（Nikolai Golovanov）指揮莫斯科廣

播交響樂團（Moscow Radio Symphony Orchestra）的演奏，則是跳脫常規

的厲害之作，雖然我不太推薦，但在眾多 CD 中，絕對是令人印象深刻的一張。

　　鋼琴演奏方面，李希特的演奏實屬一流，雖然他留下許多精彩的現場錄音

版本，但以他於一九五八年，在索菲亞（保加利亞的首都）的演奏最經典。霍

洛維茲（Vladimir Horowitz）演奏自己編曲的版本，也是讓人印象深刻的絕

妙演奏（也有很多錄音版本）。其他像是布倫德爾（Alfred Brendel）、阿胥

肯納吉、紀辛（Evgeny Kissin）等的演奏也值得一聽。阿胥肯納吉也曾經指揮

交響樂團演奏這首曲子（他親自編曲的版本）。

百田尚樹私房推薦錄音版本

指揮：朱利尼

芝加哥交響樂團

一九七六年錄音

第十三曲

布魯克納
第八號交響曲

「滑稽怪人」譜寫的龐大交響曲

MUZIK AIR 全曲收聽：
http://bit.ly/1P2fCiH

13

華格納也不及的壯闊氣勢

古典音樂會反映作曲家的性格，聽舒伯特的曲子，腦海裡會浮現一位溫柔卻孤獨的男子身影；聆賞貝多芬中期創作的多首傑作，不難想像面對困難、不屈不撓的男子模樣；蕭邦的曲子則是讓人聯想到命運乖舛、情感纖細的藝術家。實際對照他們的人生，確實十分吻合，足見曲子能反映作曲家的性格與情感。

有趣的是，有幾位作曲家的創作很難與其個性有任何聯想，布魯克納（Anton Bruckner，一八二四～一八九六）就是最具代表性的一位。

個人覺得布魯克納是繼貝多芬之後，「最了不起的交響曲作曲家」，只要聽過第八號交響曲便曉得他有多厲害。當年還是大學生的我聽到這首曲子時，深受衝擊，因為從沒聽過氣勢如此恢弘的曲子，這是一首連貝多芬和布拉姆斯都不及的曠世巨作。

首先，這首曲子的架構非常龐大，演奏時間至少長達一小時二十分鐘；依

版本不同，甚至超過一個半小時，所以通常音樂會演奏這一首的話，就不會再安排用其他曲子。這首曲子因為極為深遠、廣大，令人聯想到宇宙。

雖然用文字敘述這首曲子有點牽強，但我還是斗膽說明一番吧！

第一樂章是緩緩的開頭，不久便轉成激昂強烈的樂聲，但絕不雜亂。時而優美，時而強烈，如一波波襲來的浪潮，反覆激昂與沉潛，最後靜靜消逝。

接著是有「樂壇狂人」之稱的布魯克納式詭異又奇妙的旋律，支配著第二樂章的詼諧曲。中間經過一段緩慢又帶點幻想的三重奏之後，再次揚起激昂的樂聲。

第三樂章幡然進入深沉的冥想世界。這個樂章如夢似幻，散發著「幽玄之美」，別具震撼力。但我個人的感想是，宛如站在阿爾卑斯山巔俯瞰大地，有一種時間就此停止的錯覺，真是不可思議的曲子。中段數把豎琴響起優美無比的樂聲。

壓軸的終樂章讓布魯克納的音樂有著「震撼宇宙」的美名，我覺得這字眼

用來形容這樂章的開頭部分一點也不誇張。撼動天地、讓人聯想到地球誕生初始的壯闊樂聲轟鳴著，以超過二十分鐘的龐大樂章描寫混沌世界，巨大的形姿終於現身，最後迎向難以言喻的神秘尾聲，劃下最精彩的句點。雖然布魯克納一生都很崇敬華格納，但這首曲子的龐然深沉，就連華格納也難以匹敵，著實是一首驚天動地的交響曲。

對自己的創作極度沒自信

布魯克納是一位風格前衛的作曲家，總是創作當時觀眾無法理解的音樂。

他創作的第三號交響曲首演時，樂章結束時就有觀眾離席；終樂章結束時，觀眾寥寥無幾，但他還是頑固堅持自己的創作理念。那麼，大家覺得這樣的作曲家是個什麼樣的人呢？「充滿自信的人」、「不理會別人批評的頑固男人」？還是「自卑又自大的男人」？可惜都不是。

布魯克納一輩子都很沒自信，每次有樂評、朋友批評他的作品時，他都照

單全收，努力修改作品。就像前面提到的第三號交響曲，事實上在首演的兩年前曾預定公開演奏，卻遭到樂團以「無法演奏」為由拒絕，布魯克納便著手大幅修改。即便如此，首演還是非常失敗，失去自信的他整整一年停止創作。

之後，他的創作也屢屢遭到批評，直到五十九歲創作了第七號交響曲，才初嘗成功滋味。但他還是對於自己的作品缺乏自信，直到七十二歲人生謝幕時，還是受別人的批評左右。

身為虔誠教徒的布魯克納沒有什麼學養，幾乎不看書。最有名的軼事是，他除了閱讀聖經之外，只看《墨西哥戰史》、《北極探險世界》以及《海頓、莫札特、貝多芬的繪本傳記》之類的書。雖然他的文學素養近乎零，卻習慣在作品的各樂章加上文字解說。不過，他的解說倒也不是隨手亂寫，譬如第八號交響曲的終章一開頭，他提筆寫道：「於奧爾米茲（Olmütz），皇帝陛下與最高統帥的會晤」以及「弦樂器是哥薩克人的進軍，銅管樂器是軍樂隊，小喇叭是昭示皇帝陛下與最高統帥會晤的號聲」，完全看不懂是什麼意思。當然現在

沒有演奏家和樂迷會把他的解說當一回事，只是看了布魯克納親自寫的解說，

會覺得搞不好連他自己也不太懂自己的作品吧！

古典音樂的作曲家有很多奇特的軼事，而且大多都是帶有一種狂氣，或

是天才的幽默作風，但布魯克納的大多是讓人笑不出來的事。譬如，他喜歡去

傷亡慘重的火災現場看熱鬧，旁聽殺人犯的法庭審判；不然就是站在他工作的

教會門前，向來往的女性搭訕、跟她們要地址，說明自己創作的交響曲。已經

六十好幾的他居然認真的向初次見面的十幾歲少女求婚，讓少女和她的雙親頭

痛不已。順道一提，聽說他是個處男。

　　他曾特地從維也納前往慕尼黑，會見最崇敬的華格納，請華格納看看他創

作的第二、第三交響曲的初稿，結果得到「第三交響曲很不錯呢」的評價。布

魯克納欣喜若狂地回鄉完成這兩首曲子後，想將受到讚美的曲子獻給華格納，

沒想到他竟然忘了是哪一首得到青睞，還寫信詢問華格納喜歡的是不是第三號

交響曲。

布魯克納的日常生活習慣也與一般人不太一樣，衣服的扣子總是扣錯，左右腳穿不同鞋子，褲襠總是半敞開，一派邋遢樣。華格納的妻子柯西瑪（Cosima Wagner）初次見到布魯克納時，還誤以為他是可憐的乞丐。有強迫症的他走在路上會不自覺地數著建築物的窗戶，甚至還會細數多瑙河畔的砂粒。

二十世紀知名社會學家柯林・威爾森（Colin Wilson，註：一九三一～二○一三年，英國小說家、評論家），曾這麼記述布魯克納：

「他是個不幸到有點匪夷所思的男人，也就是卓別林（Charles Chaplin，註：一八八九～一九七七年，英國喜劇演員與反戰人士）式人生。他是那種會被從椅子上掉落的油漆桶潑得一身都是的男人。」

總之，愈是瞭解布魯克納的人生，愈覺得他是個滑稽古怪的人。

然而，這樣的他卻能寫出無人能及的壯闊交響曲，再也沒有比他更令人費解的男人了。布魯克納的音樂創作震撼力十足，無人能出其右，也讓他臻於交響曲世界的顛峰。就連首演時飽受批評的第三號交響曲也是難得的佳作，「第

四]、「第五」也很精彩。

不可思議的是，創作出如此傑作的曲子，布魯克納卻還是對自己的作品毫無自信。如同前述，他會接受別人的批評，修改自己的創作，而且一輩子都是如此。即便到了晚年，也還是不停修改年輕時創作的曲子。就連他的人生代表作第八號交響曲也是，不但經過多次修改，還出過好幾種修訂版，算是他的創作風格。也多虧這習慣，讓他的作品成為今日最難演奏的曲目之一；麻煩的是，就連原始版本也有好多種。布魯克納生前除了習作還寫了九首交響曲（嚴格來說，第九號交響曲未完成），若他沒有那麼熱中修改的話，也許還能創作更多交響曲吧！真的很可惜。

長野健的精彩指揮

雖然名曲就是名曲，無論誰來演奏都能呈現最精彩的音樂饗宴，但這首曲子的名盤還真是特別多。比較早期的有福特萬格勒與克納佩茲布許的指揮，前

者的指揮風格激昂、劇力萬鈞，後者則是悠揚無比，有著不輸大河般的深遠遼闊；雖然兩者詮釋出來的風格截然不同，但布魯克納的曲子就是如此大器，能接受不同的演奏風格。雖然克納佩茲布許選擇的是布魯克納迷比較不喜歡的修訂版，但他的演奏氣勢完全駕馭此曲。

其他像是朝比奈隆、卡爾·舒李希特（Carl Schuricht）、約夫姆（Eugen Jochum）、汪德（Günter Wand）與卡拉揚，每一位指揮家的演奏都不容錯過（上述指揮家的名盤，包括現場收音版等，有好幾種）。

但對於初次接觸這首曲子的人來說，比起早期的單聲道版本，我建議選擇立體聲、聲音品質好的錄音版本，因為聆賞布魯克納的交響曲，樂聲的震撼力很重要。最近讓我觀賞後感動萬分的 DVD，就是長野健（Kent Nagano）指揮柏林愛樂的演奏。他的演奏風格悠揚、規模宏大，影像也堪稱完美，尤其是終章的震撼力更是讓人震懾不已，還收錄將近一個小時的長野專訪以及彩排的紀錄影像，絕對是超值的收藏。

百田尚樹私房推薦錄音版本

指揮：克納佩茲布許

慕尼黑愛樂管弦樂團（Munich Philharmonic Orchestra）

一九六三年錄音

第十四曲

柴科夫斯基

《天鵝湖》

柴式魅力盡收此曲

MUZIK AIR 全曲收聽：
http://bit.ly/1RmVpVa

14

試圖自殺時期的不朽名作

有人說日本人最喜歡的古典音樂作曲家就是柴科夫斯基（一八四〇～一八九三年），我不知道實際情形如何，但柴科夫斯基的作品在日本非常受歡迎是不爭的事實。像是第五號交響曲、第六號交響曲《悲愴》、第一號鋼琴協奏曲、小提琴協奏曲等，都是音樂會上最受歡迎的曲目。

但是自詡「古典音樂通」的人，卻有點鄙視柴科夫斯基的作品，因為他是古典音樂後進之國——俄國的作曲家，演歌般抑揚頓挫的曲調、唯美的感傷主義、幾近野蠻的矯情魄力等，或許讓他們覺得過於庸俗。題外話，這些自詡「古典音樂通」的人，多是難搞之人；他們不屑大眾喜愛的通俗名曲，偏愛冷門曲子（認為只有自己能夠理解，也是藉以吹噓）。不過，讀了拙作的古典音樂初學者，沒必要被「古典音樂通」的批評所惑，因為名曲中有很多都是不朽傑作。

柴科夫斯基的作品在歐美也非常受歡迎，從自古以來許多知名指揮家都會積極演奏他的曲子便能明瞭。他的音樂不像德奧音樂那麼嚴肅，也不像法國音

樂那麼曖昧，旋律優美好記、規模宏大。以料理來譬喻的話，就像肉質鮮嫩的牛排淋上濃郁醬汁，適合大眾的口味，或許這就是那些「古典音樂通」鄙夷的地方。

據說柴科夫斯基是非常善良溫柔的人，喜歡小動物；看到遭遇不幸或悲傷的人，就會出手相助。也有謠傳他是同性戀者，或許他那過於纖細的樂風就是肇因於此。但叫人驚訝的是，他也有鄙俗的一面，這也是柴科夫斯基的魅力之一，窺伺得到他的乖僻個性。有一說他之所以驟逝，是因為他恐懼自己是同性戀者一事被暴露而自殺，但現在定調他是突然暴斃。

這次要介紹的是他的作品中，我最喜歡的《天鵝湖》（Swan Lake）。

這首曲子堪稱知名度最高的名曲，一聽到「天鵝湖主題」，任誰都會「哦～是這一首啊！」這麼反應。或許有些讀者覺得百田尚樹挑《天鵝湖》作為柴科夫斯基的代表作，看來鑑賞眼光也不怎麼樣嘛！但是我一點都不在乎，私心覺得《天鵝湖》是柴科夫斯基的最佳傑作，因為這首曲子包含所有柴式魅力。他

在三十六歲時創作此曲，那時的他為了失敗的婚姻與私生活而煩惱不已，甚至被逼到想投河自殺，人生遭逢瓶頸還能寫出如此傑作，實在厲害。

柴科夫斯基創作了好幾首非常棒的交響曲與協奏曲，但都是無法與德奧音樂匹敵的名曲。也許這麼說會引發柴迷們的不滿，但我覺得這些曲子都沒有百分之百的柴氏純度，而是配合他最推崇的德奧音樂（從貝多芬到布拉姆斯等音樂家創作的傳統交響曲與協奏曲）的規範（形式）而譜寫的曲子，反而壓抑了他那無與倫比的創作天分。

如同前述，柴科夫斯基是在離文化中心，也就是離歐洲非常遙遠的俄羅斯接受音樂教育，當時的地理差距反映在文化上的差異，加上他二十二歲才接受正規音樂教育。聖彼得堡音樂學院（Saint Petersburg Conservatory）創立時，柴科夫斯基毅然辭去法院的公職，進入音樂學院就讀，算是古典音樂作曲家的一個特例。雖然他起步比較晚，還是充分展現從幼時累積的音樂才華。

《天鵝湖》是一首交響詩

《天鵝湖》是為芭蕾舞劇譜寫的作品，在此簡單介紹這齣芭蕾舞劇的劇情。

舞台是中世紀的德國，某天夜晚，齊格菲（Siegfried）王子在森林中的湖畔巧遇美麗的白天鵝，白天鵝其實是被惡魔羅特巴特（Rothbart）施咒的奧潔塔（Odette）公主，唯有遇到發誓永遠深愛奧潔塔的男人，才能化解咒語。齊格菲雖然深愛奧潔塔，卻掉入羅特巴特設的陷阱，向假裝成奧潔塔的黑天鵝求婚，打破兩人的誓約。得知被騙的齊格菲趕往湖畔得到奧潔塔的原諒，卻還是解不開咒語。齊格菲與羅特巴特激烈決鬥，結果沉入湖底；見到心愛之人沉入湖中的奧潔塔，傷心地投河殉情，兩人在天上結為連理（結局後來被改了），是個非常浪漫的童話故事。

這部為全四幕芭蕾舞劇量身打造的組曲，每一首都很好聽。最著名的「天鵝湖主題」出現在第一幕的場景。每次聽到這段耳熟能詳的悲傷旋律，內心就有一種難以言喻的哀傷感。後面陸續出現優雅輕快的舞曲，像是第一幕的華爾

滋、第二幕的〈白天鵝之舞〉、第三幕的匈牙利舞曲、俄羅斯舞曲、西班牙舞曲等，每一首都是讓人心蕩神馳的音樂。配合場景、情節，也有充滿幻想的曲子、浪漫的曲子、激昂的曲子等，各式各樣魅力十足的曲子陸續登場，簡直就是一場豪華音樂會。

全曲華麗優美，最精彩的部分就是第四幕的終場，以急迫的旋律演奏著「天鵝湖主題」，用音樂表現風雲告急的態勢，逐漸步入悲劇結局；在最高潮處，又響起哀傷的「天鵝湖主題」——最終還是無法戰勝惡魔的詛咒。但瞬間，「天鵝湖主題」轉為大調，昭告深愛的兩人已在天上相聚，震撼力十足。用豎琴與弦樂器的震音（像微微震動似地演奏同一個音）表現兩人升天之姿，終章的淒美著實難以形容。柴科夫斯基用音樂謳歌不滅的愛，劇力萬鈞地劃下句點。雖然終場是僅僅幾分鐘的曲子，但我認為是塞滿柴氏音樂精髓的傑作。

因為是芭蕾舞劇的配樂，照理說，應該邊觀賞芭蕾舞劇，邊聆賞音樂才是，但我覺得光聽音樂就很享受。不，我認為《天鵝湖》是一首交響詩。交響詩是

李斯特創造的音樂形式，用音樂描繪故事、人物心情，編制成管弦樂曲；之後，理查‧史特勞斯（Richard Strauss）將其發揚光大，成為古典音樂的一大類別。

我認為《天鵝湖》也是一首交響詩，只是完成度沒有李斯特和史特勞斯那麼高，但無妨。

柴科夫斯基譜寫交響曲和協奏曲時，多會依據形式、嚴守規矩來創作（即便如此，還是常常有跳脫常軌的時候），感覺得出他想逃離芭蕾音樂的制約，創作他想要的風格。也就是說，他不拘泥於旋律的優美性、俄羅斯風格、形式，自由揮灑，所以隨著故事發展，他的音樂也跟著千變萬化，讓人見識到猶如萬花筒般的魅力。

《天鵝湖》堪稱當今最受歡迎的芭蕾舞劇，但當年首演時，芭蕾舞者和演奏都出了問題，飽受負評；之後好幾次想搬上舞台，觀眾卻不買單，所以這齣芭蕾舞劇在柴科夫斯基生前幾乎沒上演，人們也逐漸忘了這套組曲。

柴科夫斯基驟逝兩年後，知名芭蕾編舞家佩提帕（Marius Petipa）整理柴

科夫斯基留下來的總譜，修訂後以柴科夫斯基追悼公演的名義，將《天鵝湖》隔了十七年終於再次搬上舞台。這次的公演非常成功，《天鵝湖》也被認定是難得的傑作。雖然今日公演多是使用修訂後的版本，但其他版本也會被演奏，這首曲子也讓俄羅斯芭蕾在全世界大受歡迎。

現在《天鵝湖》公演時，多是以齊格菲王子打倒惡魔羅特巴特、解開咒語作為結局，其實這般快樂結局是戰後蘇聯修改的版本。雖然喜歡哪種結局純屬個人喜好問題，至少我聆賞終曲時，覺得原本的結局與音樂比較契合。為什麼呢？因為我彷彿看見兩人的靈魂相伴，一起升天的光景。總覺得快樂結局與帶著悲劇色彩的音樂格格不入。

完整收錄盤與精選盤

接下來介紹一些值得推薦的 CD，完整收錄盤方面，小澤征爾（Seiji Ozawa）指揮波士頓交響樂團（Boston Symphony Orchestra）的演奏、普

列文指揮倫敦交響樂團的演奏，還有沙瓦利許指揮費城管弦樂團的演奏都很精彩。兩場演奏都很絢爛華麗，充分展現《天鵝湖》的魅力。完整收錄盤通常是兩片一套，所以長度超過兩小時。

要是覺得兩小時太長的話，精選盤也是不錯的選擇。因為是精選最受歡迎的幾首樂曲，所以市售ＣＤ多是這類精選盤。若是精選盤的話，通常會加入另外兩齣芭蕾舞劇《睡美人》、《胡桃鉗》的曲子，很有超值感。其實，我想輕鬆聆賞《天鵝湖》時，大多是播放精選盤。卡拉揚指揮維也納愛樂管弦樂團的演奏堪稱完美，不愧有「指揮帝王」的美名。杜特華指揮蒙特婁交響樂團的演奏亦是魄力十足，詹姆斯·李汶指揮維也納愛樂的演奏也值得一聽。

我很喜歡費斯托拉利（Anatole Fistoulari）指揮倫敦愛樂的演奏，雖然是很早期的錄音盤，卻也是我第一次聆賞《天鵝湖》。

百田尚樹私房推薦錄音版本

指揮：小澤征爾

波士頓交響樂團

一九七八年錄音

第十五曲

貝多芬
第五號交響曲

讓人覺得文學不敵音樂的瞬間

MUZIK AIR 全曲收聽：
http://bit.ly/1mXAknj

窮究辯證法式的戲劇效果

要說古典音樂中最膾炙人口的曲子，應該就是貝多芬（一七七〇～一八二七年）的第五號交響曲，開頭的「噹噹噹噹──」旋律應該無人不知，無人不曉吧！此曲堪稱「交響曲中的交響曲」，也就是「古典音樂的代表曲」。

因為太有名，所以從古至今常被用來揶揄、諷刺各種情況，恐怕再也找不到第二首這樣的曲子了吧！開頭著名的「噹噹噹噹──」四音音型儼然成了一種噱頭，但不管如何醜化，還是無損這首曲子的偉大。不單是首名曲，而是無懈可擊的傑作，不僅在古典音樂界，還是立於所有音樂的金字塔頂端，堪稱永遠的名曲，簡直是完美無瑕、天衣無縫──要謳歌第五號交響曲的偉大，永遠也說不完，但怕讀者覺得無趣，所以就此收手。

雖然這首曲子也稱為《命運交響曲》，但不是作曲者取的，只有日本人（註：台灣也有此說法）才這麼稱呼，但我覺得這曲名取得非常好，為什麼呢？因為這是一首描寫與「命運」搏鬥，劇力萬鈞的曲子。

雖然關於開頭的「噹噹噹噹——」四音音型，貝多芬曾說過：「命運來敲門。」的名言，但這是他那形同私人秘書的友人，安東·辛德勒（Anton Schindler）的說詞，我懷疑這段說詞根本是辛德勒捏造的。若真有此事，貝多芬真的能接受如此獨特的玩笑話嗎？他和後世瞭解的浪漫派作曲家不太一樣，不是那種會用「敲門聲」具體表現音樂的人。貝多芬也不是那種藉由音樂描述故事或情景，譜寫「標題音樂」的人，他是一位純粹追求音樂藝術的「純音樂」作曲家。雖然這麼說很矛盾，我卻不排斥「命運來敲門」之類的說法，因為聽起來的確很像。

雖然沒有歌詞的純粹器樂聲也能撼動觀眾的情感，卻很難傳遞文學般的訊息；然而，貝多芬這首曲子卻用音樂的力量，證明音樂也做得到。雖然不是能用文字書寫的東西，也無法具體描述故事情節，他的曲子卻成功喚醒聽眾心中對於蘊含在音樂中的各種想像。

貝多芬的音樂蘊含豐富的戲劇性，透過整體發展所謂的辯證法。「辯證法」

是哲學術語，意思是「截然不同的東西互相碰撞，昇華至更高境界」，貝多芬將這理論應用於音樂世界。雄渾有力的第一主題，接著是抹殺這股氣勢似的第二主題，兩者相互碰撞、進行，終至整體呈現戲劇性轉變。

第五號交響曲便是窮究這般辯證法式的的戲劇性。此外，四個樂章的組成也很巧妙，也就是依「起・承・轉・合」構成一部戲劇，展現一個男人遭受無情命運的翻弄，依然以不屈的鬥志奮戰的模樣，這個男人不是別人，就是貝多芬。

第一樂章是突如其來的悲劇命運。貝多芬雖然拚命抵抗，還是被暴風雨般的命運擊倒，當然這些印象都是我的主觀看法，貝多芬並未對這首曲子作任何說明。

第二樂章是短暫的安穩，像在療癒受傷的他，流洩著安穩舒暢的音樂。然而，悲劇也靜靜地躲藏在安穩中，開頭的「噹噹噹噹——」四音音型（稱為「命運動機」）以各種詭譎的形式響著。

接著是黑暗命運再度降臨的第三樂章，雖然命運動機沒有第一樂章那麼激昂，卻成了像在嘲笑不幸之人的旋律。最有名的軼事是，舒曼小時候在音樂會聽到這樂章時，覺得「好恐怖」。隨著曲子進行，詭異與恐怖感也愈增，終於像厚重的雲遮住天，一切成了黑暗世界。

貝多芬在這裡做了一件很厲害的事，就在心想一切成了黑暗世界時──遮住天空的烏雲突然散開，一道耀眼光芒照耀世界。

這種效果的精彩簡直無法形容，無論是多麼優秀的劇作家還是小說家，都寫不出如此戲劇性的一刻，這瞬間讓我覺得「文學不敵音樂」。具體來說，雖然第三樂章結束後直接進入第四樂章，卻從原本晦暗的C小調，突然轉成光輝的C大調。要是有人聽到這一段，內心沒有被震撼到的話，只能說這種人與古典音樂，不，音樂無緣。

第四樂章是勝利的樂章。從長久忍耐的痛苦中解放，迎戰晦暗的命運。雖然命運在尾聲再次襲擊，但貝多芬決定給予最後一擊，全曲在勝利的歡呼聲中

結束。

人類的偉大文化遺產

第五號交響曲描寫的是「奮戰」，也就是「不屈不撓的精神」。貝多芬失去身為音樂家最重要的聽覺，內心的絕望是無法想像的，他卻沒有放棄人生，決定挑戰襲來的「命運」，在貧困與孤獨中，創作許多足以成為人類偉大文化遺產的傑作。二百年後的世人聆賞他創作的音樂，從中獲得勇氣，得到了人生的希望。沒錯，貝多芬面對「命運」，打了一場勝仗。

貝多芬三十七歲時創作第五號交響曲，可說是象徵他人生的曲子。羅曼‧羅蘭認為這首曲子在稱為「傑作之森」的貝多芬中期名曲群中，儼然是一棵高聳的巨木。第五號交響曲的偉大程度簡直可媲美埃及的金字塔、中國的萬里長城，成為人類的偉大文化遺產。

題外話，貝多芬之後不少作曲家都曾模仿他，特別用心創作第五號交響曲，

像是布魯克納、柴科夫斯基、馬勒（Gustav Mahler）、蕭斯塔科維契（Dmitri Shostakovich）等，他們的「第五」都是生涯的傑作。馬勒的「第五」甚至同樣用了 C 小調，而且開頭還用了「噹噹噹噹——」四音音型主題。

這首曲子對我來說，也是特別的存在。在我年輕時、為人生煩惱、為工作煩惱、為愛情煩惱時，不知聽了幾遍這首曲子，從中獲得勇氣。我想應該不只我吧！肯定不少人因為聆賞這首曲子，從而克服困難。

雖然這麼說頗厚顏無恥，但我在創作小說時，也期許自己能寫出像這首曲子的作品。就像當我聆賞第五號交響曲時，總能從中得到「生存的勇氣」與「生存的喜悅」，希望閱讀我的作品的讀者朋友們也能有此感受。雖然我沒有將自己這種三腳貓作家，和貝多芬這般音樂巨人相提並論的意思，但他是我永遠的人生目標。

指揮家彷彿貝多芬再世的名盤

我的一貫主張是：「真正的名曲，無論是誰演奏都能表現得很好」，但第五號交響曲我就不敢這麼說了。「正因為是名曲中的名曲，所以要聽就要聽最棒的演奏！」。

我認為福特萬格勒指揮柏林愛樂的演奏（一九四七年），絕對稱得上是名盤。第二次世界大戰時，留在德國直到最後的他，戰後被冠上「納粹份子」的罪名，遭到音樂界放逐，一年後才判定無罪、回歸樂壇。兩年後他在柏林舉行音樂會，這張名盤就是收錄當時這場音樂會。因為是超過半世紀的單聲道錄音版本，雜音多、音質差，但這場演奏絕對堪稱「完美」。指揮家彷彿貝多芬再世，我從沒聽過如此震撼人心的第五號交響曲。

其實福特萬格勒還有另一場更精彩的演奏，就是用於戰時廣播用的演奏版本（沒有觀眾的現場錄音）。其實這個錄音版本（磁帶）在柏林淪陷後，被蘇聯軍奪走，失蹤了好長一段時間，一九六○年代中期的「冷戰」時期，蘇聯將其唱片化之後，這個版本才又問世。當時西歐諸國不曉得福特萬格勒在戰時錄

製過這個版本（他於一九五四年去世），只要聽過這個版本的第五號交響曲，沒有人不為之驚嘆，因為從沒聽過如此震懾人心的演奏。留在因為戰爭而逐漸崩壞的德國，一心追求貝多芬精髓的福特萬格勒，展現出來的是精彩到讓人起雞皮疙瘩的演奏。他晚年留下指揮維也納愛樂的錄音版本，也是恢弘壯闊的演奏，稱得上是名盤。

第五號交響曲的名盤何其多，托斯卡尼尼指揮 NBC 交響樂團、萊納指揮芝加哥交響樂團的演奏等，都是沒有一絲多餘裝飾的精彩演奏，值得一聽。

小克萊巴（Carlos Kleiber）指揮維也納愛樂的演奏，也是一場充滿力道、彷彿快燃燒似的音樂饗宴，也是被譽為「天才」的小克萊巴壯年時期的代表作。

百田尚樹私房推薦錄音版本

指揮：福特萬格勒

柏林愛樂

一九四七年錄音

第十六曲

理查・史特勞斯

《英雄的生涯》

英雄指的是史特勞斯自己

MUZIK AIR 全曲收聽：

http://bit.ly/1SPxcGw

陰鬱男馬勒 vs. 世故男史特勞斯

我個人認為二十世紀最傑出的作曲家，就是理查·史特勞斯（德國人，一八六四～一九四九年）。古典音樂從十九世紀後半開始衰退，二十世紀後半幾乎失去當代性，我認為史特勞斯是站在夕陽古典音樂界的最後一位巨人。此外，史特勞斯和以創作華爾滋圓舞曲的小約翰·史特勞斯是不一樣的人，古典音樂界為了區分，通常標記成 R·史特勞斯，在此略稱史特勞斯。

與史特勞斯同一世代，同樣活躍於維也納的作曲家，就是大他四歲的馬勒（兩人是好友）。不同於常常思考「人生為何？」如此嚴肅的問題、個性比較陰鬱的馬勒，史特勞斯是個崇尚享樂主義，講求功名利益的世故男；此外，相較於帶點悲劇色彩的馬勒的曲子，史特勞斯的音樂是歡樂聲。雖然喜歡馬勒的古典樂迷比較多，我卻偏愛史特勞斯。

他在二十幾歲時，便因為寫了幾首「用音樂說故事」的交響詩而深受矚目，但他的音樂創作究竟有幾分認真，讓人摸不著頭緒。譬如，描寫為了追求理想

中的女人，周旋無數女人之間的情聖《唐璜》（Don Juan），描述瀕死病人模樣的《死與變容》（Tod und Verklärung），還有以德國古老童話為藍本，描述喜歡惡作劇之人的《狄爾愉快的惡作劇》（Till Eulenspiegels lustige Streiche）等，聆賞這些作品便能享受史特勞斯極富個人特色的作曲技巧。

他擅長管弦樂法（管弦樂作曲技巧），曾誇口：「我能用音樂表現放在桌上的杯子是金製還是銀製。」雖然實際上不可能做到，但他就是這麼一個喜歡吹噓、充滿自信的人。

但是聽到交響詩《查拉圖斯特拉如是說》（Also sprach Zarathustra）的開頭，肯定會為他的描述功力咋舌不已。這段音樂精彩詮釋為了追求真理，隱居山上長達十年的查拉圖斯特拉下山俯瞰黑暗俗世時，太陽從遙遠地平線升起，陽光灑滿大地，描繪出既神秘又莊嚴的景象。電影《二〇〇一太空漫遊》（2001: A Space Odyssey）的開頭用的就是這段音樂，使得這首曲子更加聲名大噪。

史特勞斯也將塞萬提斯（Miguel de Cervantes，註：一五四七～

一六一六年，西班牙小說家、詩人）的小說《唐吉軻德》（Don Quixote）創作成交響詩，三十四歲時，寫了最後一首交響詩，也就是這次介紹的《英雄的生涯》（Ein Heldenleben）。英雄指的是誰呢？就是史特勞斯自己。他將自己譬喻成英雄，發表長達近一個小時的大型交響詩。

為何要寫這樣的曲子？

全曲一共有六個段落，第一段落的〈英雄〉演奏了一個強而有力的主題。音階不斷往上飆升的長長主題，讓觀眾的心也跟著高漲，是非常酷、非常棒的旋律，描寫了年輕作曲家史特勞斯追求音樂理想、活力充沛的模樣。

但是進入第二段落〈英雄的敵人〉，英雄卻深為各種敵人所苦。「敵人」指的是樂評家、同時代的作曲家，以及滿懷惡意的聽眾。史特勞斯譜寫這首曲子時，正是十二音技巧（參考二十三頁）與稱為無調性的音樂技法當道，史特勞斯卻十分抗拒，於是音樂成了象徵性的敵人，英雄在這場戰役中傷痕累累。

第三段落〈英雄的伴侶〉，受傷的英雄邂逅溫柔的女人（音樂會上通常是由樂團首席擔綱）。小提琴獨奏優美的旋律，描寫成為英雄伴侶的女人（音樂會上通常是由樂團首席擔綱）。事實上，史特勞斯的妻子寶琳（Pauline de Ahna）肯定是個很厲害的女人，為他擺平不少事，所以不妨將這部分視為他對於妻子的心情告白，十分有趣。當然也有描寫愛情的段落，演繹女人與英雄之間的情感拉扯，但英雄與伴侶最終還是相愛相伴，演奏出偉大愛情的主題。

第四段落〈英雄的戰場〉，開頭小號吹奏號曲，預告風雲再起。英雄在妻子的溫柔鼓勵下，重拾信心再赴戰場迎戰敵人（第二段落出現的敵人），最後英雄與妻子（小提琴獨奏）合力打倒敵人。

第五段落〈英雄的和平努力〉，這一段引用許多史特勞斯之前的作品，雖然史特勞斯沒表明自己就是「英雄」，但一聽到這段落，便令人了然於心。

總結全曲的第六段落〈英雄的引退與完成〉，其實前面五個段落多少都有比較誇張的描述，但史特勞斯在最後這個段落，難得真摯地表現出自己，音樂

也和第一段落一樣精彩。完成任務的英雄決定歸隱，靜靜回顧自己的人生。

一直陪伴在英雄身旁的是溫柔的妻子，小提琴獨奏出優美的旋律，靜靜結束這場人生戰役，宏亮高亢的和弦響起，全曲結束。

這樣的曲子竟然出自三十四歲男人之手，著實令人驚訝，恐怕同時代的作曲家也望塵莫及吧！這首曲子是他的管弦樂法臻於頂峰的曲子，必須超過百人的樂團編制才能演奏，所以不太可能抱著半開玩笑的心態創作此曲。

史特勞斯為何創作這樣的曲子呢？以下純粹出於我的想像就是了：或許史特勞斯想藉由這首曲子，向當時流行的十二音技巧與無調性音樂宣戰吧。我每次聽《英雄的生涯》時，都彷彿見到他那悲壯的決心。

事實上，史特勞斯是以這首曲子向交響詩的世界告別（他還創作了近似交響詩的兩首作品，《阿爾卑斯交響曲》‧An Alpine Symphony 與《家庭交響曲》‧Domestic Symphony）。之後，他將創作重心移至歌劇，也留下許多不朽名作。我喜歡他創作的所有交響詩，最愛的莫過於這首《英雄的生涯》。

史特勞斯是出了名的守財奴與毒舌，對於金錢非常斤斤計較。史特勞斯的朋友，也是馬勒的妻子阿爾瑪（Alma Mahler）曾輕蔑批評：「史特勞斯滿腦子只有錢。」的確也有幾則關於他視錢如命的軼事。某天，他的兒子法朗茲（Franz）問剛結束歌劇《莎樂美》（Salome）的排練、回到家的史特勞斯：

「爸爸，你存了多少錢？」，他開心回道：「你總算像我兒子了。」其實我覺得這則軼事還滿有意思，頗有共鳴，因為我也是那種老是會掛心書賣得好不好、能拿到多少版稅的人。悄聲地說句抱歉，我絕對不是為了賺大錢而寫小說，我創作時真的沒有想到任何關於錢的事。

雖然不曉得史特勞斯真正的想法，但我相信他一定也是如此，因為若非如此，不可能傾全力（無視成本）寫出那麼多傑作。

史特勞斯嘗過創作生涯的顛峰滋味，身為德國最知名的作曲家，可謂名利雙收。但第二次世界大戰後，他因為被懷疑協助納粹而遭到聯合國仲裁。雖然最後被判無罪，但榮耀盡失的他選擇離開德國，隱居瑞士，一九四九年在瑞士

結束他八十五年的人生。

演奏藝術的極致，萊納指揮的名演

《英雄的生涯》是一首需要高超演奏技巧的曲子，所以有人說，若非一流樂團展現不了這首曲子的真正價值。歷史上的名演，當屬卡拉揚指揮柏林愛樂的演奏。卡拉揚擅長指揮史特勞斯的曲子，雖然錄過好幾次《英雄的生涯》，但尤以一九七〇年代留下的錄音最精彩，著實是一場華麗絢爛的音樂饗宴。

我個人偏愛萊納指揮芝加哥交響樂團的演奏，樂團的實力凌駕指揮卡拉揚帶領的柏林愛樂，加上萊納的指揮簡潔嚴謹，讓人感受到極致的演奏藝術，尤其是〈英雄的伴侶〉這個段落更是優美絕倫。

蕭提指揮維也納愛樂的演奏也很精彩，讓我們見識到沉穩、強大、氣勢十足的英雄。

新的錄音則以賽門‧拉圖（Sir Simon Rattle）指揮柏林愛樂的演奏、提

勒曼指揮維也納愛樂的演奏、巴倫波因指揮芝加哥交響樂團的演奏最值得聆賞。

史特勞斯自己也留下幾個錄音版本。描寫自己的作品，他演奏起來卻意外的乾脆俐落，純粹的演奏顯得更饒富趣味。

百田尚樹私房推薦錄音版本

指揮：蕭提

維也納愛樂

一九七七～七八年錄音

間奏曲

評選必聽盤

長久以來（或許現在也是如此）古典音樂雜誌最重要的年度企劃，就是「評選必聽盤」。

譬如貝多芬的《英雄》，幾位樂評家遴選他們心目中的「必聽盤」，然後像競賽似的進行評分，發表排行榜；樂迷一方面參考這個排行榜選購，一方面也抱著憂喜參半的心情。

黑膠唱片在以往是非常昂貴的東西。昭和三十年代（註：一九五五～一九六四年），大學畢業起薪一萬日圓，黑膠唱片一張就要二千日圓，所以那時代的人不太可能同一首曲子購買好幾張不同的版本，所以選購唱片時，一定要挑最棒的一張。問題是，在無法試聽的情況下，根本不曉得哪一張最棒。為了滿足樂迷們的需求，古典音樂雜誌邀請多位樂評，遴選出「BEST 1」。

但不知不知覺間，「評選必聽盤」竟成了日本古典樂迷之間的一種狂熱，有些長年受邀參與評選的樂評家甚至將這件事視為畢生職志。

同一首曲子，聆賞不一樣的演奏、再來比較這件事，也是欣賞古典音樂的

一種趣味。有些資深古典樂迷甚至將辨別不一樣的詮釋、技巧，樂團的音色差異等，視為樂趣。但習慣這麼做的副作用，就是品評演奏優劣勝於聆賞音樂。

藝術不是運動，也不是優劣競爭，更無法數據化。

要是太過頭，就會變得只在意樂團的演奏，忘了聆賞曲子本身，然後一遇見自己覺得「最完美的演奏」時，對於其他的演奏就不屑一顧，甚至還會說：「其他的就沒必要聽了！」閱讀本書的讀者或許覺得很誇張，但狂熱的古典樂迷之間就是會這麼批評。不，應該說不少樂評家也常把這種話掛在嘴邊。

我覺得這種事真的很可笑，能夠受邀錄製唱片、CD 的都是頂尖的演奏家，所以聆賞他們的演奏就是一種享受。但嚴格來說，演奏還是有優劣之分，技巧也有差異，但問題沒那麼大就是了。

「不，愈是頂尖，差異愈大」、「平凡演奏家的 CD 無法感動人心」或許有人這麼反駁。那麼，我倒想問問這些人，你聽親朋好友的演奏絕對不會感動？或是聽學生樂團演奏也不會感動囉？無論那個人的歌喉多麼讚，只要不是專業

歌手就不值得一聽嗎？

我想向閱讀這本書的讀者說明。

雖然書中列舉一些我推薦的 CD，但只供參考，讀者朋友不需拘泥於此。

若是對某首曲子很感興趣的話，不見得要聽我推薦的版本，聆賞任何人的演奏都沒關係。

我敢說，只要是名曲，無論誰來詮釋都是名曲。而且我敢斷言，有錄製 CD 的演奏家都具有一流水準。

所以大家只要虛心聆賞音樂就行了。

第十七曲

布拉姆斯
第一號交響曲

一首花了二十年才完成的曲子

MUZIK AIR 全曲收聽：
http://bit.ly/1J4vZJr

以貝多芬式的音樂為目標

要談布拉姆斯的曲子需要一點勇氣，怎麼說呢？雖然我接觸古典音樂將近四十年，但對於布拉姆斯的曲子還是有一點不太能掌握。

布拉姆斯（一八三三～一八九七年）所處的十九世紀後半的古典音樂，莫札特、海頓、貝多芬等「古典派」轉變成「浪漫派」，繼舒曼、蕭邦的初期浪漫派之後，進入帶有一點時代感、故事性的後期浪漫派。跳脫嚴謹的形式束縛，曲風也愈來愈自由幻想，這時期的代表音樂家就是華格納。

比華格納年輕二十歲的布拉姆斯，他的音樂被稱為「擬古典」，也就是帶有一種古典的感覺。「擬古典」的意思就是視古典藝術為規範，恪遵傳統藝術風格；布拉姆斯崇尚的不是當代新音樂，而是以貝多芬為目標。

對於十九世紀的作曲家來說，貝多芬堪稱一代宗師，但沒有哪位音樂家像布拉姆斯如此崇拜，簡直近乎信仰。相較於同樣景仰貝多芬、以創作新形態音樂為目標的華格納，布拉姆斯則是師法貝多芬，主張回歸古典。

布拉姆斯的音樂還有一點很難說明，那就是該說他的音樂本質是外放還是較為沉潛內斂？很難一言以蔽之。他明明可以譜寫出非常優美的旋律，卻又刻意迴避，為什麼呢？就是為了遵循古典形式。

莫札特和巴赫時代的古典形式，主題旋律多是以幾個短短的過渡樂句構成，像是貝多芬《命運》開頭的「噹噹噹噹──」四音音型便是一例。相反的，浪漫派的作曲家們多是用非常長的樂句，構成優美無比的主題旋律，像是與布拉姆斯同時代的華格納創作的交響曲主題，便和貝多芬時代的主題旋律截然不同。

布拉姆斯的交響曲主題呈現十八世紀風格，旋律非常短，近似「音階」。

有趣的是，布拉姆斯創作歌曲與鋼琴曲時，卻常常譜寫出非常優美的旋律。

為何他只有在創作交響曲時，才那麼恪遵古典形式呢？如同前述，因為他非常崇敬貝多芬。或許他認為只有貝多芬的交響曲才是「最理想的交響曲」，其他都稱不上吧！所以他的交響曲當然也回歸古典形式。問題是，這樣的態度也給他自己帶來不少壓力。貝多芬的九首交響曲對後世作曲家來說，是一堵很

難跨越的牆，雖然也能抱持輕鬆的心情創作，但恐怕不少作曲家都和布拉姆斯一樣，敬畏著貝多芬這堵高牆吧。

雖然年輕時便嶄露頭角的布拉姆斯創作過不少名曲，卻遲遲寫不出自己很滿意的交響曲；即便他二十二歲時就有創作交響曲的靈感，但是反覆推敲的結果，直到二十一年後的四十三歲時才完成，足見貝多芬的音樂對布拉姆斯的影響有多深。

而且這首曲子和貝多芬的交響曲十分相似，「不向命運低頭，最後贏得勝利」模仿典型的貝多芬風格，連調性也和《命運》一樣是 C 小調。擔綱這首曲子首演的知名指揮家畢羅曾說：「布拉姆斯的『第一號交響曲』，根本就是貝多芬的『第十號交響曲』。」

接下來，介紹一下這首曲子吧。

彷彿感受到布拉姆斯內心的糾葛

第一樂章以定音鼓激烈的連續擊捶作為序奏，彷彿暗示晦暗的命運襲來。以

詭異的半音階為主題進行著，讓觀眾感受不安。雖然許多樂評家認為第一樂章象徵「與命運激烈的搏鬥」，但我感受到另一種意思，那就是布拉姆斯內心的糾葛。

我感受到他為了向自己崇拜的偶像貝多芬看齊，必須拚命壓抑真正的自己、努力擺脫什麼，所以這首曲子才會費時二十一年才完成。我認為布拉姆斯的音樂應該是更純粹、充滿迷惘、內省的東西，但這首第一號交響曲卻極力掩飾自己的「脆弱」，拚命奮戰，所以我每次聆賞第一樂章時，內心總有滿滿的感慨。

雖然第二樂章是徐緩的樂章，安撫內心似的優美旋律之中卻有著孤獨身影。心懷憧憬卻無法達到、只好放棄的悲傷充斥全曲，音樂是一直持續的大調，卻讓人心情愉快不起來，如此難以言喻的哀傷感就是布拉姆斯的風格。有別於第一樂章，像在訴說真正的自己，小提琴獨奏的淒美旋律緊揪著觀眾的心。

第三樂章是迎向終樂章的過渡樂章，雖然也是大調，卻散發出不安、詭異的氣息，讓人聯想到貝多芬《命運》的第三樂章。有趣的是，第四樂章的主題會在這樂章突然冒出來。

第四樂章又回到晦暗的小調，雖然在神似第一樂章的開頭激昂序奏中，時而出現明快的主題，但這一段的結構非常類似貝多芬的第九號交響曲。終於在定音鼓的連續擊捶之後，法國號吹奏彷彿預告天明的悠揚旋律，接著是木管，然後法國號又吹起激昂樂聲，這一段讓人感受到一道陽光照亮暗夜的感動。

接著又出現 C 大調的主題，這裡明顯受到貝多芬第九號交響曲的《歡樂頌》的影響。然而，雖然出現由「暗轉明」的戲劇性變化，卻和貝多芬的抗爭不一樣；貝多芬讓人見識到不向命運屈服的力量，布拉姆斯卻是歡喜高歌。雖然這麼譬喻很怪，兩人之間的差異讓人聯想到伊索寓言「讓旅人脫掉外套的北風和太陽」，布拉姆斯當然是太陽，貝多芬的曲子則是不同於這個寓言故事，激烈到要將旅人吹走。

終樂章是布拉姆斯創作的所有曲子中最激烈的音樂，光是聆賞這樂章，便能明白他竭盡心力創作此曲的用心，曲子在歡喜的讚歌中堂堂畫下句點。

也許我這麼說，會惹惱布拉姆斯迷，但我不認為這一首是他的代表作，怎

麼說呢？因為這首曲子以奇妙的形式混雜著貝多芬與布拉姆斯的東西，但或許這就是這首曲子的魅力所在，此曲肯定是傑作無疑。

附帶一提，布拉姆斯花了二十一年才完成第一號交響曲，第二號交響曲卻於隔年便完成，只花了四個月的時間。也許布拉姆斯經過一番苦戰後，終於卸下內心重擔，逃離貝多芬的束縛。

因為相較於別具戲劇張力、充滿搏鬥感的第一號交響曲，第二號交響曲給人一種放鬆的感覺，已經感受不到貝多芬的影子。包括之後創作的第三、第四號交響曲，都很有布拉姆斯的個人風格，每一首都是傑作。或許布拉姆斯創作第一號交響曲的二十一年歲月，也是他逐漸消除內心貝多芬式東西的時間。

福特萬格勒的指揮堪稱氣勢磅礴

福特萬格勒指揮柏林愛樂的演奏非常精彩，因為是一九五二年的音樂會，所以音質很差，但音樂散發的氣勢與能量就算歷經半世紀也不褪色。此外，他

指揮北德廣播交響樂團（North German Radio Symphony Orchestra）的演奏也不容錯過。

托斯卡尼尼指揮 NBC 交響樂團的 CD 音質雖然不太好，但真的是一場美妙的演奏。此外，他指揮愛樂管弦樂團的演奏也很推薦。

至於立體聲的話，卡爾・貝姆指揮柏林愛樂的演奏值得一聽，有別於現在的洗練風格，非常純粹、予人深沉的感動。也很擅長指揮布拉姆斯曲子的卡拉揚留下不少他指揮柏林愛樂的演奏版本，每一場都是名演。孟許指揮巴黎管弦樂團的演奏也被評選為古典樂名盤。

其他像是蕭提、汪德、老桑德霖（Kurt Sanderling）的指揮也很精彩。

百田尚樹私房推薦錄音版本

指揮：卡爾・貝姆

柏林愛樂

一九五九年錄音

第十八曲

巴赫
《布蘭登堡協奏曲》

所有旋律都是主角

MUZIK AIR 全曲收聽：
http://bit.ly/1PcHCKn

18

一週便創作出「人間至寶」

有「音樂之父」美稱的巴赫（一六八五～一七五〇年）一輩子都奉獻給音樂，他是當時最傑出的管風琴演奏家、指揮家、教育家，也是作曲家。雖然據傳他身歿後，作品散佚，即便如此，保留下來的曲子還是超過一千首。

巴赫巔峰時期的創作力超乎想像的驚人，他在擔任萊比錫教會宮廷樂長的最初數年間（四十歲左右），不但是教會合唱團的指揮兼管風琴伴奏，還為每週週日舉行的禮拜儀式創作清唱劇，而且是樂團、獨唱者、加上合唱團的大型編制（長度通常超過三十分鐘），現存作品數超過二百首（據說有五十首以上佚失）。

每一首都是一般作曲家搞不好花上一年也不見得寫成的高水準之作，他卻每週創作一首，著實令人難以想像。而且週日要演奏的曲子，週一就得作曲、記譜，還要和團員們排練，所以實際作曲時間只有三天而已，這樣的工作模式只能說是超人。以小說家譬喻的話，平均一週就要寫出一本書。

而且他還利用作曲和排練的空檔，為兒子們譜寫教學用的大鍵琴曲，還為妻子（原本是宮廷歌手）譜曲等。此外，他也會分析同時代作曲家的作品，以各種形式編曲。當然，也為自己創作很多曲子（大鍵琴曲、管風琴曲）。

他還會創作與好友們合奏的曲子，稱為「巴赫的世俗曲」。其實巴赫秉持著「音樂是為神奉獻的工作」信念，所以他最傾力創作的是清唱劇之類的宗教曲，每一首都是堪稱人類至寶的傑作，就連閒暇時創作的「世俗曲」也是令人讚嘆的名曲。巴赫的才能究竟有多驚人呢？好比廣闊的亞馬遜河流域吧！

如此超凡的作曲家，古今中外恐怕無人能出其右。不，不只音樂界，所有藝術創作領域中，大概沒有人像巴赫這樣一生都在創作的藝術家。我雖然是東洋島國上的一介小說家，但聆賞巴赫的曲子就知道自己有多渺小。

巴洛克時期的爵士樂

這次要介紹的是巴赫的世俗曲之一《布蘭登堡協奏曲》。由六首曲子綴成

的這套曲集是巴赫年輕時（三十幾歲時）創作的作品，據說是為了和樂團好友們一起演奏而譜寫的曲子。曲子很有巴赫的風格，由複音音樂構成。前面說明過複音音樂，就是同時有兩種以上的旋律演奏的音樂，與「一個主旋律，其他是伴奏」的主音音樂截然不同。

我每次聆賞《布蘭登堡協奏曲》時，就很懊惱自己不是音樂家，要是能和好友們一起演奏這首曲子該有多麼愉快啊！

演奏家們用不同的樂器演奏不一樣的旋律，組合成如夢般的和聲。沒有配角，所有旋律都是主角。

六首曲子都很精彩，第三號與第六號沒有獨奏樂器，弦樂合奏群以協奏曲風展開，展現音樂的自由度！英國著名指揮家約翰・艾略特・加德納爵士（Sir John Eliot Gardiner）曾說：「這首曲子是巴洛克時代的爵士樂。」形容得還真妙。這首曲子不需要指揮，而是各演奏者聆聽彼此的樂聲，有著一定的默契，一起演奏的曲子。雖然曾有大型樂團演奏過這首曲子，但完全感受不到演奏者

散發出來的爵士隨興感，所以還是編制小一點比較有趣。

第一、二、四號是加上更多管樂器的弦樂合奏。

最理想的編制是兩支法國號，三支雙簧管、一支低音管，再加上獨奏的小提琴，一共七種樂器，再也沒有比這更華麗絢爛的編制了。

我很喜歡高音小號十分活躍的第二號，高音小號的突然闖入，高亮的樂聲有著讓人麻痺的快感，我覺得這樂聲十分性感。

第四號雖然是比較樸素的曲子，但愈聽愈有味道。總之，聆賞每一首曲子都能感受到「享受音樂」的喜悅。題外話，美國天才作家馮內果（Kurt Vonnegut，一九二二~二〇〇七，註：美國的現代文學大師之一）的作品《第五號屠宰場》（Slaughterhouse-Five），曾被喻為很難翻拍成電影的傑作，但以執導《虎豹小霸王》（Butch Cassidy and the Sundance Kid）、《騙中騙》（The Sting）聞名的英國名導喬治‧羅伊‧希爾（George Roy Hill）卻成功翻拍。當時，他邀請加拿大傳奇鋼琴家顧爾德擔任電影配樂的演奏，整部電影

都是用巴赫的音樂（部分為自創）。電影裡有一幕，男主角在第二次世界大戰遭到德軍俘虜、被迫在德勒斯登街上遊街示眾時，背景音樂用的就是《布蘭登堡協奏曲》第四號的第三樂章。我一直覺得比較樸素的這首曲子，沒想到在電影裡卻醞釀出不可思議的效果，令人印象深刻，也讓我再次為顧爾德的品味折服不已。

第五號是這套曲集的亮點，事實上也是最後創作的曲子。附帶一提，作曲的順序為第六、第三、第一、第二、第四、第五號。第五號是弦樂群加上獨奏小提琴、獨奏長笛、獨奏大鍵琴的華麗曲子。三把獨奏樂器在弦樂合奏的襯托下，相互唱和，充分展現巴赫的強烈特色。

這首曲子的第一樂章的尾聲會讓觀眾感到十分驚異。弦樂合奏與獨奏小提琴、獨奏長笛靜靜地消失，只剩下一台大鍵琴，這裡巴赫做了一個非常巧妙的設計，他讓一直都是由弦樂合奏與獨奏小提琴、長笛、大鍵琴合奏的協奏曲，僅靠一架大鍵琴來表現。這不是突如其來的實驗，其實早在創作這首曲子之前，

巴赫便將韋瓦第（Antonio Vivaldi）的好幾首協奏曲改編成大鍵琴獨奏曲。

巴赫是當時最頂尖的大鍵琴演奏家，作曲技巧也臻至一流境地，所以對他來說，同時演奏四種以上的旋律是易如反掌之事，這個獨奏部分充分展現巴赫的大鍵琴技巧與作曲功力。

譜寫這首曲子前，巴赫剛買了一架最新款的大鍵琴，也許他想充分展現新樂器的能耐吧！大鍵琴的獨奏部分長達三分鐘，占了第一樂章整體的三分之一。

演奏古樂器的「二十一世紀的巴赫」

我想推薦的這套曲集的名盤，首先是卡爾·李希特（Karl Richter）指揮慕尼黑巴赫管弦樂團（Münchener Bach-Orchester）的演奏。李希特是一位獨鍾巴赫曲子的音樂家，慕尼黑巴赫管弦樂團也是他為了演奏巴赫的曲子，一手創立的樂團，留下的錄音作品每一首都很精彩，尤以《布蘭登堡協奏曲》的演奏最令人激賞。

當前十分流行用古樂器演奏巴赫的作品，所以像李希特那樣以現代樂團編制演奏的方式很落伍，我卻對於這樣的看法不以為然。雖然讓巴赫時代的原創樂器一起演出有其意義，但認為不這麼做便無法重現巴赫風格的想法，其實是對巴赫的一種侮辱；因為巴赫的音樂沒有這麼狹隘，反而用現代樂器演奏更能展現巴赫的創作理念，李希特的演奏便證明了這一點，他的演奏既洗練又饒富餘韻。

只能說這六首曲子的演奏都很經典，第五號的大鍵琴獨奏部分是由李希特擔綱（身兼指揮）更是精彩無比，如此出色的大鍵琴演奏堪稱珍貴，讓人忍住想用氣勢凌厲來形容；雖然是半世紀前的錄音，但現在聽來還是不朽的演奏。

使用古樂器演奏而展現趣點的，則是戈貝爾（Reinhard Goebel）指揮科隆古樂團（Musica Antiqua Köln）的演奏，快速激昂的旋律讓人驚嘆這就是二十一世紀的巴赫（實際錄音時間為一九八〇年代）。同樣以古樂器演奏的還有平諾克指揮英國合奏團的演奏、席傑斯瓦‧庫伊肯（Sigiswald Kuijken）指



揮小樂集古樂團（La Petite Bande）的演奏也很精彩。

慕辛格（Karl Münchinger）指揮司圖加特室內管弦樂團（Stuttgarter Kammerorchester）的演奏則讓人懷想以往的美好年代，不急不徐的沉穩樂聲，隨時聆賞都能舒緩心情。各演奏家的樂聲也讓人感受到無比喜悅。克倫培勒指揮愛樂管弦樂團（Philharmonia Orchestra）的演奏展現沉穩韻味，光是聆賞這位素有「對位法之鬼」美稱的指揮家的演奏，就能充分吟味巴赫複音音樂的趣味。

我想推薦比較不一樣的演奏方式，那就是福特萬格樂指揮維也納愛樂演奏第五號。不但採大編制的現場演奏，還用鋼琴取代大鍵琴，節奏非常徐緩，樂聲也比較混濁，現在肯定無法接受用這樣的方式詮釋巴赫的名曲。既然如此，為何我還要推薦這場演奏呢？因為邊指揮、邊彈奏鋼琴的福特萬格勒真的太棒了。

當第一樂章的尾聲變成鋼琴獨奏開始，風格驟變，透過鋼琴幽玄的琴聲，

揮小樂集古樂團（La Petite Bande）的演奏也很精彩。

慕辛格（Karl Münchinger）指揮司圖加特室內管弦樂團（Stuttgarter Kammerorchester）的演奏則讓人懷想以往的美好年代，不急不徐的沉穩樂聲，隨時聆賞都能舒緩心情。各演奏家的樂聲也讓人感受到無比喜悅。克倫培勒指揮愛樂管弦樂團（Philharmonia Orchestra）的演奏展現沉穩韻味，光是聆賞這位素有「對位法之鬼」美稱的指揮家的演奏，就能充分吟味巴赫複音音樂的趣味。

我想推薦比較不一樣的演奏方式，那就是福特萬格樂指揮維也納愛樂演奏第五號。不但採大編制的現場演奏，還用鋼琴取代大鍵琴，節奏非常徐緩，樂聲也比較混濁，現在肯定無法接受用這樣的方式詮釋巴赫的名曲。既然如此，為何我還要推薦這場演奏呢？因為邊指揮、邊彈奏鋼琴的福特萬格勒真的太棒了。

當第一樂章的尾聲變成鋼琴獨奏開始，風格驟變，透過鋼琴幽玄的琴聲，

誘使聽眾進入異次元世界。最初是寂靜的昏暗籠罩，然後逐漸充滿光，終於轉

換成足以撼動天地的巨大能量，僅用一架鋼琴演繹這樣的世界，著實令人瞠目

結舌。被喻為世間少有的偉大指揮家福特萬格勒，就連彈奏鋼琴也能讓人嘆服

不已。總之，再也沒有比這場《布蘭登堡協奏曲》更讓人驚豔的演奏了。

也許有人認為：「這樣就不是巴赫的曲子！」但巴赫的世界就是有著能容

納這種演奏方式的格局，有興趣的話，務必找來聽聽。

百田尚樹私房推薦錄音版本

指揮：卡爾・李希特

慕尼黑巴赫管弦樂團

一九六七年錄音

第十九曲

貝多芬

《悲愴》

融合所有惡魔般演奏技巧的傑作

MUZIK AIR 全曲收聽：
http://bit.ly/1TWZWvI

遭禁演的創新鋼琴奏鳴曲

年輕時的貝多芬（一七七〇～一八二七年）夢想成為成功的鋼琴家，更勝於作曲家。他不但具有高超的鋼琴演奏技巧，即興演奏更是當時的第一把交椅。當時要被稱為一流鋼琴家的必備條件，就是在沒有樂譜的情況下，可以即興演奏。雖然今日無法聆賞貝多芬的即興演奏，但根據當時聆賞過的人的證言，每個人都盛讚不已。

貝多芬也是以即興演奏得到莫札特的肯定。當年十六歲的貝多芬從出生地波昂（Bonn）前往維也納，得到在當時三十歲的莫札特面前彈奏鋼琴的機會；但莫札特聽了他的琴藝之後，似乎沒什麼驚豔感，畢竟向他毛遂自薦的天才少年多如過江之鯽，況且練習過無數次的曲子彈得好也是理所當然。

敏銳察覺到莫札特這般感受的少年貝多芬，主動提議：「請給我一個主題。」於是莫札特哼著剛寫好的歌劇主題，走到另外一個房間，不久便傳來少年的即興演奏。聽到自己給的主題被不斷變奏出新聲的莫札特，對友人說：「這

男的一定能在維也納闖出一番名號。」這是我很喜歡的一段軼事。雖然這段佳話的真偽未定，但我覺得貝多芬絕對有此能耐。

二十幾歲的貝多芬曾挑戰過許多次鋼琴對決，也留有不少相關歷史資料。十八世紀時常舉行鋼琴家對決的競賽，也就是由贊助者與粉絲舉辦的鋼琴家即興演奏競賽，有時還會賭彩金。

貝多芬在賽事中屢戰屢勝，最有名的一場是和約瑟夫・凱奈克（Josef Gelinek）的對決。比貝多芬年長十二歲的凱奈克是當時維也納最受歡迎的鋼琴家，以編寫鋼琴教本聞名的作曲家卡爾・徹爾尼（Carl Czerny），記錄了這段對決的結果。

徹爾尼年少時，聽到來訪家中的凱奈克對他父親說：「我今天傍晚要和一個名不見經傳的鋼琴家對決，應該三兩下就可以收拾掉他。」沒想到隔天再次來訪的凱奈克卻垂頭喪氣地對他父親說：

「我大概一輩子都忘不了昨晚的事吧！那個男的是惡魔附身，從沒聽過如

此精湛的琴藝。」

打敗凱奈克的貝多芬從此聲名大噪，堪稱當時的「無敵鋼琴家」。

貝多芬傾注精湛琴藝所做的曲子就是《悲愴》，那時他二十八歲，還沒作過任何交響曲、鋼琴協奏曲以及弦樂四重奏，近乎是無名作曲家。這首曲子之所以稱為《悲愴》，是因為鮮少為自己的作品命名的貝多芬在封面題上「悲愴」的大奏鳴曲」，足見他有多麼在意這首曲子。

《悲愴》發表後，在維也納習琴的學子們莫不欣喜若狂，爭相購買他的樂譜，因為這首曲子不但創新、強勁又美麗。但教授們卻對學生說：「不准彈奏這首曲子。」因為這首曲子完全不遵循傳統的鋼琴奏鳴曲式與彈奏法。

一直以來，奏鳴曲都是像海頓、莫札特的作品風格般優美、纖細，貝多芬的鋼琴奏鳴曲卻是激昂無比，這與他的演奏方式有關。莫札特時代的鋼琴彈奏法是用手指，貝多芬的演奏則是用手腕、手肘、肩膀，甚至傾注全身氣力，猶如格鬥技般的演奏方式，或許貝多芬之所以能技壓同時代的鋼琴家，就是因為

這樣的演奏方式。

曲子從厚重的 C 小調序奏開始，暗示晦暗的命運襲來。這時的貝多芬深為耳疾所苦，對自己的鋼琴家生涯惴惴不安。順道一提，「C 小調」和第五號交響曲《命運》是同樣的調性，也是貝多芬描寫與命運激戰的音樂時慣用的調性。

沉重、苦悶又深刻的序奏結束後，接著是帶有悲劇色彩的主題，一段哀愁淒美的旋律，雖然是緊揪著胸口的悲痛音樂，卻沒有與命運抗爭的感覺。曲子散發一股多愁善感的抒情性。早期的貝多芬音樂有很多像這樣充滿新鮮感，稱為「青春音樂」的東西。

第二樂章轉為慢板，療癒人心的音樂，彷彿沁入心靈般的優美旋律，令人陶醉不已。雖然貝多芬一向給人創作激昂樂曲的印象，其實這說法只捕捉到他的一面，他最純粹的創作力都在徐緩的樂章裡；《悲愴》的第二樂章不但優美，又有哲學性的深度，絕對稱得上是逸品。貝多芬晚年的至高傑作第九交響曲徐緩樂章的旋律便酷似這主題。

終樂章的第三樂章一轉為華麗的輪旋曲，也是最適合嵌入貝多芬許多華麗鋼琴技巧的燦爛樂曲。

連歌德也稱頌的天才貝多芬

我有時聆賞《悲愴》時會想，當時聽到這首曲子的貴族千金們應該會戀慕貝多芬吧！羅曼·羅蘭的名著《貝多芬傳》（Life of Beethoven），寫到貝多芬一生中歷經多次沒有結果的苦戀，這是世人對他的一般印象；但根據今日的研究，貝多芬曾與許多貴族千金與夫人過從甚密。貝多芬深受耳疾所苦，又是貧民出身，個子不高、臉上還有痘疤，不是美男子型，但還是讓許多貴族千金與夫人為他著迷。

我認為這是理所當然之事，因為當時維也納貴族的音樂教養非常高，最先認同貝多芬的音樂、欣賞他的創作的，不是一般大眾，正是這些貴族們。當擁有高度音樂教養的貴族千金們看到貝多芬的演奏時，會如何呢？簡直不敢相信

自己的眼睛吧！從沒聽過如此精彩華麗的鋼琴奏鳴曲，又有哪個女子能抗拒天才的魅力呢？

請大家想像，在沒有廣播也沒有ＣＤ的年代，人們都是聆賞現場演奏，所以當觀眾欣賞到名曲的精彩演奏時，肯定感動莫名，而且感動的程度絕對是現代人無法想像的。況且彈奏這首曲子的是作曲者本身，世界上也只有這麼一個男人能夠演奏此曲，說是邂逅「奇蹟」一點也不誇張。

事實上，有很多名媛淑女寫下認識貝多芬，又驚又喜、感動萬分的心情。像是知名女流文學家，與文豪歌德交情非常好的名媛貝蒂娜‧馮‧阿尼姆（Bettina von Arnim，舊姓 Brentano）曾寫過這麼一封信給歌德：「初次遇見貝多芬時，我覺得這世界彷彿消失似的，貝多芬讓我忘了這世界的一切。歌德啊！連你也是──」

我對於寫了這封信、有此眼力的阿尼姆深感佩服。她聽到貝多芬的音樂，馬上就看出貝多芬是個絕世奇才，據傳阿尼姆可能也是貝多芬眾多情人

中的一人。

　　題外話，因為這封信的關係，歌德和貝多芬會面了。可惜代表十八世紀的兩大巨頭碰面，卻沒有迸出英雄惜英雄的情感。貝多芬對於歌德沒有藝術家的氣度感到相當失望，歌德也對貝多芬的粗鄙個性十分厭惡。直到貝多芬去世後，歌德才承認貝多芬是個真正的天才。

　　雖然在《悲愴》之後，貝多芬的鋼琴奏鳴曲變得更有深度、更具哲理，但貝多芬年輕時的創作絕對不下於中期、後期的傑作。不，從鋼琴奏鳴曲的歷史來看，根本就是劃時代的傑作。

　　事實上，我在創作自己唯一的時代小說《影法師》（《影法師》，講談社文庫）時，反覆聽的就是這首曲子。因為聆賞《悲愴》時，年輕武士們心中燃燒的理想、感傷的戀情等，種種靈感都在我心中逐漸擴大。

爽快又有深度的顧爾達演奏風格

《悲愴》的名演多如繁星。

能夠錄製貝多芬鋼琴曲全集的鋼琴家絕對有一定的演奏水準，像是巴克豪斯（Wilhelm Backhaus）、奈特（Yves Nat）、威廉·肯普夫（Wilhelm Kempff）、阿勞（Claudio Arrau）這些早期名家的演奏都很精湛。還有像是布倫德爾、阿胥肯納吉、巴倫波因、魯道夫·布赫賓德（Rudolf Buchbinder）這些新世代的演奏也令人驚豔。

我很喜歡顧爾達的演奏，雖然是超過四十年的錄音，但現在聽來還是有一種爽快感，而且不失貝多芬音樂的深度。顧爾達的鋼琴全集有三種，最後的錄音版本音質最佳。

若是推薦沒有留下鋼琴全集的鋼琴家，個人推薦塞爾金（Rudolf Serkin）的演奏。他的演奏風格真誠純粹，有著讓聽者不由得正襟端坐的真摯感。另外，吉利爾斯（Emil Gilels）的演奏也是無可非議地精彩。

百田尚樹私房推薦錄音版本

鋼琴：威廉・肯普夫

一九六五年錄音

第二十曲

20

拉威爾

《夜之加斯巴》

白天與夜晚聆賞時的感覺截然不同

MUZIK AIR 全曲收聽：
http://bit.ly/1JLUYkJ

靈感來自詩集的鋼琴曲

以《波麗露》聞名的莫里斯‧拉威爾（一八七五～一九三七年），有「交響曲魔術師」的美稱，其實比起管弦樂，他更擅長創作鋼琴曲。

二十世紀前半的法國出現兩位天才鋼琴作曲家，一位是德布西（Claude Debussy），另一位是拉威爾。兩人創作的鋼琴曲與十九世紀的鋼琴曲截然不同，恕我個人主觀看法，感覺就是虛無縹緲、猶如身處夢境中的不可思議感，就算是不太熟悉古典音樂的人，也聽得出來和莫札特的鋼琴曲不一樣。兩人的音樂多用半音階、以及既不像大調也不像小調的和聲來表現，雖然被稱為「印象派」，但這字眼其實含有揶揄的意思。

有趣的是，這兩位印象派作曲家的愛好者可說壁壘分明，恕我直言，我是拉威爾派。雖然我也很欣賞德布西的音樂，但更愛拉威爾。

拉威爾創作的鋼琴曲中，我最喜歡《夜之加斯巴》（Gaspard de la nuit）。一九〇八年，拉威爾三十三歲時，讀了法國詩人阿羅西斯‧貝特朗

（Aloysius Bertrand，一八〇七〜一八四一年）的遺作詩集《夜之加斯巴》，從中得到靈感而創作此曲。貧病交迫的貝特朗，年僅三十四歲便離世，生前沒沒無名，身歿後出版的《夜之加斯巴》也滯銷，直到好幾年後才得到好評，深深影響波特萊爾（Charles Baudelaire）等知名作家。這部作品描寫的是死者、惡魔、靈魂，還有各種這世上不存在的東西，幻想的惡夢。順道一提，加斯巴是預見基督誕生，前去伯利恆（Bethlehem）祝賀的東方三賢士之一的名字。

貝特朗竟然大膽地將這名字用來作為描寫「惡魔之物」的詩集名稱。

前面提及穆索斯基從好友哈特曼的畫中得到靈感，而創作了鋼琴組曲《展覽會之畫》，雖然「畫」與「詩」不一樣，但拉威爾和穆索斯基都從藝術作品得到靈感而創作的這一點，令人玩味。有趣的是，後來拉威爾將《展覽會之畫》改編成管弦樂曲，還成了名曲。或許拉威爾發現穆索斯基的曲子有著與自己相似的感性。

「水妖」也出現在拙作《怪物》

《夜之加斯巴》由〈水妖〉（Ondine）、〈絞刑台〉（Le Gibet）、〈史卡波〉（Scarbo）三首曲子構成，雖然是長度五～十分鐘的小品，但都是極盡幻想的曲子，以下一併介紹貝特朗的詩。

第一首〈水妖〉，描寫愛上人類男子的水妖歐蒂奈，某個下雨的夜晚來到窗邊對男人說：「請和我結婚吧！」卻遭到男人拒絕；歐蒂奈悲傷流淚，終至放聲大笑，消失在大雨中，玻璃窗只留下水滴。

音樂是用美麗的顫音表現雨滴敲打玻璃窗的情景，還用充滿魅力的琶音表現玻璃窗上流水的模樣。只用一架鋼琴就能表現出這樣的情景，這樣的描寫功力實在太厲害了。歐蒂奈傾訴愛意的部分也是美得讓人驚嘆。

被男子拒絕的歐蒂奈突如放聲大笑、消失在雨中的情景描述也很精彩，聆賞完整首曲後，內心有一種充滿悲傷、惆悵，不可思議的餘韻。

題外話，我在創作《怪物》（《モンスター》，幻冬社文庫）這部小說時，

也用了這首曲子的名稱。《怪物》這本小說的女主角長得很醜，在周遭遭人嘲笑下度過青春歲月的她決定前往東京。經過好幾次整形手術，蛻變成絕世美女的她，二十多年後回到曾經讓她過得十分痛苦的故鄉。女主角在小山丘上蓋了一間漂亮的餐廳，等待她初戀的男人能走進店裡，這家餐廳就叫做「歐蒂奈」。在我心中，女主角的某一部分就是水妖歐蒂奈，所以我在創作《怪物》時，就是以這首曲子作為背景音樂。

第二首〈絞刑台〉，則是表現靜靜矗立在向晚夕陽中的絞刑台。

「遠處傳來送葬的鐘聲，隱約聽到的是北風的呼嘯聲？被吊死的犯人的嘆息？躲在絞刑台下唱歌的蟋蟀？還是蟲集被亡者頭蓋骨流出來的血、濕濕的頭髮的聖甲蟲？」

這一連串自問自答的文字，實際上描寫的不是絞刑台，而是貝特朗心中某個奇怪的影像。

拉威爾用八度音表現鐘聲，而且從頭持續到尾；如同前述，他用樂聲描

寫詩人構築的詭異想像世界。雖然曲子一直維持一種速度，然而隨著想像的情景變化，旋律也會跟著多變，但音樂自始自終都很陰鬱晦暗，最後靜靜的消失。

第三首〈史卡波〉是描寫住在地底的惡靈史卡波，出現在家中又消失的奇怪景象。想說在床下看到，一會兒又出現在煙囪上。明明看牠在書櫃裡，一打開又消失無蹤。深夜出現好幾次的史卡波，逐漸變大、逐漸變得慘白，然後像蠟燭熄滅似地消失，是一首非常奇怪的詩。

拉威爾不時用音樂的力度（dynamic）表現史波卡突然出現又消失、四處盤旋的模樣，時而幻想，時而華麗，如此高難度的演奏技巧，考驗鋼琴家的實力。

《夜之加斯巴》看起來是由三首曲子組合而成的曲集，其實是一首三合一的曲子。〈水妖〉是奏鳴曲式的第一樂章，〈絞刑台〉是中間的徐緩樂章，〈史卡波〉是快速輪旋曲的終樂章。綜觀整首曲子，是近似三樂章的傳統奏鳴曲式。

有「交響曲魔術師」美稱的拉威爾，雖然將自己創作的幾首鋼琴曲改編成

交響樂曲，但不知為何，卻沒將《夜之加斯巴》改編成管弦樂曲，畢竟他曾親口說這套曲集是以交響曲來設定、發想的。根據聽過拉威爾親口說明這套曲集的知名鋼琴家裴勒謬特（Vlado Perlemuter）表示，拉威爾說明這套曲集時，是以交響曲的樂器聲音為例。若改編成管弦樂的話，《夜之加斯巴》肯定像《展覽會之畫》般豪華絢爛。雖然無緣聆賞真的很可惜，但拉威爾之所以沒這麼做，或許是覺得這套曲集以鋼琴曲表現就很完美了。因為這套曲集是追求鋼琴曲極致之美的樂曲。

據說一九九一年時，法國現代作曲家康斯坦（Marius Constant）曾將這套曲集改編成管弦樂，還出版樂譜，所以總有一天會錄製管弦樂版才是。雖然我很想聆賞，卻又擔心改編後會損及原創的魅力。

我常於晚上獨自在房間聆賞《夜之加斯巴》。家人全都就寢時的寂靜夜晚，獨自在房間聆賞這套曲集時，有一種不可思議的感覺，彷彿被吸進不存在於這世上的另一個世界；有趣的是，白天聆賞這套曲集就不會有這樣的感受。所以

就某種意思來說，《夜之加斯巴》是夜晚的音樂，這三首曲子的舞台都是夜晚。

拉威爾晚年因為車禍，導致腦部受損（也有說法是因為其他因素），所以

沒辦法寫譜，也無法創作。他曾難過流淚地對好友說：「我的腦子裡明明有很

多音樂，卻無法寫成樂譜。」在他的音樂中，不乏預感這般悲劇將至、晦暗又

詭異的曲子，總覺得《夜之加斯巴》就是最具象徵性的一首。

天才鋼琴家富蘭梭瓦的成名作

我想推薦的 CD 是與拉威爾一樣是法國人的鋼琴家富蘭梭瓦（Samson

François）的演奏。擅長演奏拉威爾與德布西的他是個天才，狀況卻不是很穩

定（據說他酗酒），但他的個性剛好與這套曲集十分相稱，營造出充滿幻想、

詭異氛圍的演奏風格，〈水妖〉的琶音更是淒美無比，〈絞刑台〉的詭異氣氛

也是一絕。

阿格麗希（Martha Argerich）的演奏技巧與音色一流，〈史卡波〉的超

凡技巧令人瞠目，當然她詮釋的〈水妖〉也是絕美至極，鋼琴技巧與美感堪稱世界頂尖。

顧爾達的演奏也是上等。擅長巴赫、莫札特、貝多芬等德奧樂派的他，其實也很擅長拉威爾、德布西等印象派曲子，他的爵士鋼琴亦是一流。

其他像是波哥雷里奇（Ivo Pogorelich）、安德烈‧加夫里洛夫（Andrei Gavrilov）的演奏也是超水準。

拉威爾留下用自動鋼琴演奏〈絞刑台〉的錄音，我沒聽過就是了。究竟是什麼樣的演奏呢？我非常好奇。

百田尚樹私房推薦錄音版本

鋼琴：阿格麗希

一九七四年錄音

第二十一曲

舒伯特
《死與少女》

著迷於死亡美學的男人

MUZIK AIR 全曲收聽：
http://bit.ly/1UQMqJG

最擅長寫悲痛曲子的作曲家

法蘭茲‧舒伯特（一七九七～一八二八年）一向予人創作優美樂曲的印象，

但其實是莫大的誤解。話說回來，我十幾歲時對於舒伯特也是這般印象。當大學時代的我開始對古典音樂產生莫大興趣，聽到他的弦樂四重奏《死與少女》時，內心受到莫大衝擊。

多麼恐怖的曲子！多麼激昂的曲子！貝多芬也沒有如此激昂的曲子。我對於舒伯特的既定印象在心中瞬間瓦解，從此舒伯特在我心中成了一位非常特別的作曲家。

舒伯特的作品的確以唯美風格居多，但仔細聆賞，其中蘊含著難以言喻的悲傷與晦暗，而且不可思議的是大調中也潛藏著這種感覺；這樣的舒伯特在譜寫小調作品時，更是發揮他的悲劇性格，簡直可以稱之為「魔性」，我覺得再也沒有比他更會創作悲痛曲子的作曲家了。

這次介紹的曲子是讓年方二十歲的我備受衝擊的一首曲子，弦樂四重奏曲

《死與少女》。弦樂四重奏就是四種弦樂器演奏的曲子，一般是由第一小提琴、第二小提琴、中提琴與大提琴構成，四弦分別擔綱女高音、女低音、男高音、男低音等四個聲部，以最少的樂器奏出最理想的和聲。

沉痛的極致表現

舒伯特創作了約三十首弦樂四重奏曲，可惜大部分都沒有完成，有標號的共十五首，《死與少女》是第十四首，創作於他二十七歲時。雖然在他短短三十一年人生中，《死與少女》是比較晚期的作品，但以作曲家來說，卻是最充實的時期。

這首曲子共四個樂章，是長度超過四十分鐘的大曲子。

第一樂章開頭就是非常激昂的音樂，四種弦樂器一起以強音演奏 D 小調的詭異主題，這主題可稱為悲痛的「吶喊」。不，聽在情感豐富纖細之人的耳裡，也許像在「尖叫」吧！僅僅四根弦就能演奏出如此駭人的魄力，如同大型交響曲似氣勢恢弘、猶如暴風般的樂聲。順道一提，貝多芬的第九號交響曲、莫札

特的最後遺作《安魂曲》和這首曲子一樣都是 D 小調，也是晦暗又富戲劇張力的調性。

紛亂心緒般激昂的第一主題結束後，又奏出挑撥不安情緒的第二主題，雖然不時穿插舒伯特風格的優美旋律，但整體還是類似貝多芬派的激昂音樂。舒伯特非常景仰同時代的貝多芬，並以他的音樂為目標，但《死與少女》第一樂章的激昂鬥爭卻不同於貝多芬。貝多芬的鬥爭是求得勝利，《死與少女》卻非如此，感覺迎向悲劇的結果，既不求勝利也不求救贖。

光是第一樂章便如此氣勢十足，整首曲子的亮點則在第二樂章。事實上，弦樂四重奏曲《死與少女》的曲名也是來自第二樂章。《死與少女》原本是舒伯特二十歲時創作的歌曲名稱，他一生創作了六百多首歌曲，之後譜寫器樂曲時，不時會從中引用。好比《死與少女》第二樂章，便引用了歌曲《死與少女》的鋼琴伴奏部分，這首歌曲的靈感來自克勞迪烏斯（Matthias Claudius）的詩《死與少女》，描述瀕死的少女與死亡（死神）的對話，內容如下。

（少女）不要過來！可怕的死神啊！

我還年輕，不要過來！求求你！

求求你不要碰觸我。

（死神）伸出妳的手吧！美麗又溫柔的少女啊！

我是妳的朋友，不是來懲罰妳。

冷靜點！我不會粗暴待妳。

在我的臂彎，沉沉睡去吧！

（西野茂雄　翻譯）

歌曲《死與少女》是一首非常淒美的名曲，弦樂四重奏更是增添悲劇性。

將如此詭異又恐怖的詩句譜成曲的舒伯特，肯定是個著迷於悲傷美學的人。

不覺得「少女」和「死神」的對話和什麼很相似嗎？沒錯，就是舒伯特的歌曲《魔王》。《魔王》也是用花言巧語引誘小孩進入冥界，儘管小孩害怕哭泣，魔王最後還是將小孩帶往冥界。

這是偶然嗎？我不覺得，其實舒伯特是個對於「死亡」相當著迷的男人，搞不好年輕時的他就預感自己活不久。雖然舒伯特並沒有留下這樣的信件或日記，也無法證明他這麼說過，但我還是不免如此聯想，因為舒伯特的音樂時常讓人聯想到「死亡」。

沉重晦暗的主題讓人想起蕭邦的《送葬進行曲》（以作曲年代來說，舒伯特在先），悲傷美麗得緊揪人心，又該如何形容這般唯美呢？猶如施了魔法吧。第一變奏的後主題結束後，緊接著是變奏曲，音樂更增唯美，卻也更悲劇性。第一變奏的後段簡直達到哀傷的極致，聆賞到此，很難不跟著哀傷吧！

雖然沒有任何一句歌詞，卻彷彿聽到「少女」與「死神」的恐怖對話。像要拂去少女悲痛的哀求般，「死神」用更甜蜜的囁語引誘少女步入冥界，四種

弦樂器完美呈現這樣的感覺。或許少女的這番哀求正是舒伯特自身的心願，怎麼說呢？因為當年創作此曲時，舒伯特的健康情況欠佳，完成這首曲子的四年後，貧病交迫的他結束了短暫人生。

雖然第三樂章是詼諧曲（三拍子的詼諧曲），但絕對不輕鬆，因為是小調，也就是舒伯特常寫的連德勒舞曲（四分之三拍子的舞曲），整體很沉鬱，一點也沒有舞曲的歡愉感。

令人驚訝的是，終樂章的第四樂章也是小調。交響曲、奏鳴曲通篇樂章都是小調的曲子，恐怕在《死與少女》推出之前一首都沒有吧！（莫札特和貝多芬的小調曲，至少中間樂章用的是大調）。

雖然終樂章是〈塔朗泰拉〉舞曲（Tarantella），「塔朗泰拉」名稱的由來，據說是被毒蜘蛛（塔朗秋拉，Tarantula）一咬，為了去毒必須不斷跳舞的意思。猶如惡魔在笑般的詭異曲子，和貝多芬著名的《克羅采奏鳴曲》（小提琴與鋼琴的二重奏曲）中樂章十分相似。附帶一提，俄國文豪托爾斯泰（Leo

Tolstoy，一八二八～一九一〇，註：俄國小說家、哲學家、也是政治思想家）聽了《克羅采奏鳴曲》後，深獲靈感，創作了《克羅采奏鳴曲》這一部描寫男主角因為嫉妒與性慾而發狂的小說。莫非舒伯特也是聽了《克羅采奏鳴曲》，嗅到其中潛藏的晦暗情愫。

讓人感受到恐怖感的義大利弦樂四重奏的演奏

阿班貝爾格四重奏（Alban Berg Quartett）的演奏極具戲劇張力，將舒伯特魔性的部分表現得淋漓盡致。義大利弦樂四重奏（Quartetto Italiano）的演奏也是別具氣勢，第一樂章開頭的「吶喊」悲痛至極，讓聽者感受到恐怖感。其他像是艾默森弦樂四重奏（Emerson String Quartet）、梅洛斯弦樂四重奏（Melos Quartett）、鮑羅定弦樂四重奏（Borodin Quartet）等的演奏亦十分精彩。單聲道錄音版本的話，聆賞維也納音樂廳弦樂四重奏（Wiener Konzerthaus Quartett）的演奏，可以吟味舊時代的美好。

馬勒曾將這首曲子改編成弦樂合奏版，少了管樂器與打擊樂器，以交響曲方式演奏的《死與少女》，似乎讓人感受到更深沉的恐怖感。馬可‧波尼（Marco Boni）指揮阿姆斯特丹皇家大會堂管弦樂團（Royal Concertgebouw Orchestra）、史畢瓦可夫（Vladimir Spivakov）指揮莫斯科名家室內管弦樂團（Moscow Virtuosi）的演奏也饒富趣意。

百田尚樹私房推薦錄音版本

義大利弦樂四重奏

一九六五年錄音

第二十二曲

羅西尼
序曲集

古典音樂界的「天才No. 1」

MUZIK AIR 全曲收聽：
http://bit.ly/1mxBLSy

22

以季節來譬喻的話，就是終年如夏

古典音樂史上有所謂「天才名錄」，我個人認為「天才第一號」候選人就是喬奇諾・羅西尼（一七九二～一八六八年）。

聆賞他的音樂，能感受到一股才氣像奔流似的迸出，感覺就像香檳噴出的瞬間，陽光遍灑般目眩，也像各種美麗花卉綻放般華麗。整首曲子像是一首「歌」，快節奏部分有著讓人心沸騰的魔力，浪漫部分又如泣如訴似的讓人吟味不已，激昂時則是充滿恢弘的氣勢，堪稱盡收音樂的魅力，一點也不誇張。

然而，羅西尼在古典樂迷之間的評價並不高，我很好奇理由為何。有一說是因為他的曲子多是仗著才華，隨手創作出來的，好比他最有名的歌劇《塞維利亞的理髮師》（The Barber of Seville）竟然費時三週便完成。這部歌劇的演出時間長達三小時，作曲家除了要譜寫交響樂的總譜之外，還要譜寫詠嘆調、二重唱、三重唱、合唱等的樂譜，竟能以如此驚人的速度完成一部傑作，這種事單憑才華是不可能辦到的。羅西尼不到二十年便創作超過四十部歌劇，但據說他是

個非常散漫又懶惰的男人。

前面介紹過他的創作，其實還有一點沒提到，那就是「深度」。感傷的部分絕對沒那麼悲傷，看似悲劇的部分也沒真的那麼「晦暗」、「恐怖」。和他同時期一樣在維也納很活躍的貝多芬（比羅西尼年長二十二歲）的曲子所具有的深沉「精神性」，在羅西尼的曲子中感受不到。為什麼呢？因為他的曲子一向優美輕快，以季節來譬喻的話，就是終年如夏的感覺，我想這就是他的評價為何不高的原因。其實古典樂不一定非要講求「深刻」、「認真」、「陰翳」，終年如夏的音樂也是一種風格。

羅西尼年方二十便成為知名作曲家，創作的歌劇每每博得滿堂彩，也賺進大把鈔票。他訪問巴黎時，受到觀眾瘋狂歡迎，法國小說家司湯達（註：一七八三～一八四二，本名馬利・亨利・貝爾（Marie-Henri Beyle），筆名司湯達（Stendhal），法國小說家）曾寫道：「拿破崙死了，來了另一個男的。」

常用於電影、電視的超級名曲

恕我前面介紹的有點冗長，這次我想介紹的是羅西尼的序曲集。市售有不少羅西尼歌劇序曲精華集CD，張張都是我的最愛。每一張CD收錄的曲子多少有些差異，但肯定會有《塞維利亞的理髮師》、《威廉泰爾》（William Tell）、《鵲賊》（La Gazza ladra）等名曲。

我想就算是不太聽古典音樂的人，只要聽過羅西尼的序曲集，就會迷上吧！明明是二百年前的作曲家，卻能創作出如此充滿現代感的曲子，羅西尼的音樂跨越時代隔閡，帶給聽眾無比快感。

若是不信的話，聽聽《塞維利亞的理髮師》的序曲就知道了。當熱鬧的序奏結束後，緊接著就是令人心蕩神馳的甜美歌曲，然後是懸疑又妖氣的過渡樂句層疊似地演奏著，如此魅惑人心的旋律充滿麻藥般的魅力，這樣的曲子只有羅西尼才寫得出來。然後音樂突然瞬間轉為哀傷，彷彿預告悲劇將至，煽動感傷情緒。

音樂猶如萬花筒般，令人目不暇給地變化著，沒有絲毫停歇。最後速度愈來愈快，突然進入充滿快感的尾聲，僅僅幾分鐘便塞滿好幾首名曲似的奢華。

若是一般作曲家可能自始自終只用一個動機，羅西尼卻不吝惜地塞了好幾個。

以小說來譬喻的話，就像將能書寫長篇的好幾個題材一次用在短篇中。

《鵲賊》的序曲也非常精彩。讓人聯想到軍樂隊的豪邁進行曲風的序奏之後，接著是羅西尼特有的反覆輕快過渡樂句。乘著速度上行下行的旋律，猶如惡魔在嘲笑，充滿詭異的幽默感，又美得讓人起雞皮疙瘩。電影導演史丹利‧庫柏力克是一位非常擅長將古典音樂融入影像作品的天才，他的代表作之一《發條橘子》（A Clockwork Orange）中，有一幕不良少年闖進廢棄劇場展開亂鬥的戲，背景音樂就是用這首曲子，宛如為這部電影量身訂做似的，聽起來充滿現代感。

《威廉泰爾序曲》應該是羅西尼的作品中最著名的一首吧，在終曲使用進行曲的古典音樂中，絕對是知名度最高的一首。這首曲子的終曲也用在前述電

影《發條橘子》有一幕戲謔式性愛場面的背景音樂。

這齣歌劇是描述瑞士的傳說英雄威廉·泰爾，序曲就已經說明整齣歌劇的內容。由〈黎明〉、〈暴風雨〉、〈靜寂〉、〈瑞士軍隊的行進〉四個部分構成的大格局序曲極富戲劇張力，完成度之高，可媲美小型交響曲。只用大提琴、低音大提琴與定音鼓演奏的〈黎明〉優美無比，接著的〈暴風雨〉讓人見識到交響樂合奏的驚人氣勢，這股魄力連華格納也咋舌。暴風雨過去後，由中音雙簧管、英國管（English horn 或稱 Cor anglais）與長笛奏出浪漫的牧歌。終曲的〈瑞士軍隊的行進〉則是高喊勝利的澎湃進行曲。這段終曲和貝多芬的《命運》一樣，常被連續劇和卡通引用（知名傳奇綜藝節目「我們是輕佻一族」（オレたちひょうきん族）的片頭曲用的就是這段終曲），儼然成了一種噱頭似的曲子。；但藉由精彩演奏詮釋這首序曲，更能感受到終曲爆發的能量與熱情。

羅西尼的歌劇中還有其他著名序曲，像是《阿蜜妲》（Armida）、《阿爾及爾的義大利女郎》（L'italiana in Algeri）、《絲絹階梯》（La scala di

seta）等，每一首曲子都是明朗中帶點憂傷、甜美、浪漫，充滿速度感，所有曲子彷彿烙印著「這就是羅西尼！」的印記。

羅西尼在十九世紀的維也納非常受歡迎，可謂名利雙收，在不少作曲家都過得十分窮困潦倒的情況下，他算是少有的特例。也許他的散漫個性是因為他日進斗金的關係，畢竟人一旦有了錢就沒那麼勤奮工作了。正因為他不像莫札特、貝多芬那樣為錢所苦，才能更發揮才華也說不一定。

他在三十七歲時寫完最後一齣歌劇後，便毅然引退，之後的四十年人生過著研究料理與四處旅行的悠閒生活，晚年還經營高級沙龍與餐廳。明明擁有超凡創作才能的他直到七十六歲去世前，卻始終忠於自我的生活方式，著實令人瞠目，但能活得如此隨性自我也令人佩服。

但我認為，如果羅西尼生前不是受歡迎的作曲家，必須為了生活而創作的話，或許他還能多寫幾首像貝多芬那樣流傳後世的傑作。不只明快的曲子，也會留下幾首陰翳、饒富深度的名曲，搞不好還能登上「樂聖」的地位。不過，

羅西尼若是聽到我的想法，肯定會豪爽地一笑置之：

「如果自己的曲子不受歡迎，不如趕快放棄音樂這條路吧！」

感覺他是那種從商也能成功的人，三十幾歲便功成名就，晚年埋首研究料

理、旅行，過著閒雲野鶴的生活。

托斯卡尼尼的超級名演

托斯卡尼尼指揮 NBC 交響樂團的 CD 堪稱完美的演奏，無論哪一首都

是如歌般地動人，氣勢磅礴、充滿活力。雖然是超過六十年的單聲道錄音版本，

但演奏氣勢一點也不陳腐，像是《威廉泰爾序曲》等，每一首都是超級名演，

終曲的〈瑞士軍隊的行進〉更是怒濤般的氣勢。

萊納指揮芝加哥交響樂團的演奏也不容錯過，若論氣勢的話，或許更勝托

斯卡尼尼。雖然是超過五十年的錄音版本，但可從中見識到當年堪稱世界一流

的芝加哥交響樂團的驚人實力。

此外，卡拉揚指揮柏林交響樂團的演奏也很推薦。至於新的錄音版本，個人推薦杜特華指揮蒙特婁交響樂團、阿巴多指揮歐洲室內管弦樂團（Chamber Orchestra of Europe）的演奏均十分出色。

百田尚樹私房推薦錄音版本

指揮：查爾斯・杜特華

蒙特婁交響樂團

一九九〇年錄音

莫札特

第二十號鋼琴協奏曲

「音樂工匠」為自己創作的曲子

MUZIK AIR 全曲收聽：
http://bit.ly/1Zm0axu

家父很喜歡的曲子

家父是一位超級古典樂迷，生於大正十三年（註：一九二四年）的他只有小學畢業，為何會對戰前被稱為上流階級玩意兒的古典音樂如此著迷，我並不理解。直到家父過世至今，我仍為著從未探詢過而感到遺憾。

當時，家父每個月的薪水約一萬日圓，所以我們家沒有閒錢買新唱片。但記得小時候（昭和三十年代）三十公分的黑膠唱片一張要價兩千日圓左右。

從我懂事時，記得家的古典音樂唱片，包含EP（十七公分黑膠唱片）有十張左右（當時恐怕都是二手唱片，昭和四十年代後，父親的薪水增加，收藏的唱片數量也跟著增加），家父總是反覆聆賞這十張唱片，其中一張就是莫札特（一七五六～一七九一年）的鋼琴協奏曲。A面是第二十號D小調K466，B面是第二十四號C小調K491，收錄了這兩首曲子。演奏的是女鋼琴家克拉拉‧哈絲姬兒（Clara Haskil），馬克維契（Igor Markevitch）指揮拉穆盧管弦樂團（Orchestre Lamoureux）。

家父非常喜歡「第二十號」，但對於小時候的我來說，只覺得是一首恐怖又奇怪的曲子。像是第一樂章頻頻總奏一齊停止的部分，讓我誤以為唱片壞掉了。整首曲子長達三十分鐘以上，對小孩子來說，真的是長到會睡著。

長大後的我開始迷上古典音樂，這首曲子成了我的最愛。莫札特後期創作的八首鋼琴協奏曲（第二十號～第二十七號）均是傑作，又以「第二十號」最出色。

莫札特是全方位的作曲家，任何領域都難不倒他，舉凡交響曲、歌劇、協奏曲、室內樂、器樂曲等；因為這些曲子幾乎都是因為他人的委託而譜寫，所以比起藝術家，莫札特更像一位音樂工匠，因此他的創作動力是來自委託他作曲的樂團和獨奏家。譬如，副標為《給初學者的鍵盤小奏鳴曲》的 C 大調鋼琴奏鳴曲 K545，應該是莫札特為了門生練習用而譜寫的曲子，所以技巧部分寫得比較簡單，但他晚年的代表傑作著實讓人見識到莫札特的厲害之處。

雖然他常常接受別人的委託而創作，但也有例外，就是鋼琴協奏曲。他的

二十七首鋼琴協奏曲幾乎都是為了自己而寫。也就是說，他在譜寫鋼琴協奏曲時，並未考慮給別人演奏，而是真的想寫。他畢竟是鋼琴能手，也就能盡情展現高超琴藝；雖說如此，莫札特並沒有將鋼琴技巧部分寫得特別難，反而稍微控制一點，這麼做是有理由的，容後詳述。

其實這些鋼琴協奏曲在音樂方面也頗具深度，或許莫札特希望藉由為自己創作的鋼琴協奏曲，展現他最豐富的藝術性吧！

打破自己的禁忌，用 D 小調作曲

「第二十號」是莫札特第一次用小調創作的鋼琴協奏曲，其實他是個慣用大調作曲的作曲家。為什麼呢？因為他曉得當時許多觀眾都喜歡大調的作品，但他打破自己的禁忌，用 D 小調這個非常晦暗的調性做了這首鋼琴協奏曲。順道一提，莫札特最悲劇的歌劇作品《唐・喬凡尼》（Don Giovanni）的序曲，和他的絕筆作《安魂曲》用的都是這個調性。

第二十號鋼琴協奏曲一開頭就是不明物體接近般的詭異音樂，讓觀眾的心深感不安與恐懼，但不是像貝多芬的第五號交響曲那樣突然襲來的激昂「命運」，比較像是悄悄接近的死神腳步聲，加強氣勢的合奏更是一口氣增添悲劇性。

樂團的提示部結束後，鋼琴靜靜地進入新主題，由動轉靜的部分非常完美，但不久又像與樂團反覆對抗似的有著戲劇性展開。我知道這樣的形容不太適切，但貝多芬也有這樣的戲劇性展開。不，正確來說，應該是莫札特開先例才是。

其實，比莫札特年輕十四歲的貝多芬非常喜歡這首曲子，甚至想引用這首曲子的裝飾奏來作曲。所謂的裝飾奏，是指傳統協奏曲中，通常是在樂章快結束時，安排一小段由演奏家以獨奏方式展現超凡技巧。以莫札特的情況來說，裝飾奏通常沒有樂譜，也就是交由演奏家即興演奏；所以莫札特演出時，應該也是即興演奏。

說到即興，莫札特創作的鋼琴協奏曲裡的鋼琴獨奏部分不少都是即興演奏，

所以根本就是為自己量身訂作，當然不必譜寫什麼瑣碎的樂譜。即便樂譜寫得很簡單，實際彈奏時還是能表現出高難度技巧；但之後為了演奏家的演出，作曲家會將譜寫得非常仔細、鉅細靡遺，然而莫札特的時代並非如此。

所以充其量是我個人的看法：現代演奏家演奏莫札特的鋼琴協奏曲時，應該可以加些即興演奏；這絕對不是不尊重莫札特的創作，搞不好這才是莫札特希望的演奏方式。聽說莫札特演出的時候，彈奏到重複樂段時，至少有一次會彈奏得不一樣，所以現代演奏家像機械似的「照譜」反覆同樣樂段，不就違背了莫札特創作的意圖嗎？我想，他的鋼琴協奏曲的鋼琴部分之所以寫得沒那麼多，就是為了保留即興演奏的空間吧！

恕我有點離題。總之，第二樂章是莫札特眾多作品中，數一數二的名曲。鋼琴用單音彈奏優美的旋律，像撫慰觀眾的心靈般溫柔無比，同時又有一股緊迫感。描述莫札特傳奇一生的電影《阿瑪迪斯》的結尾配樂用的就是這樂章，聽在我的耳裡就像一首安魂曲。

第三樂章再次展開激昂的抗爭，但不是像貝多芬那樣迎向勝利的抗爭，而是充滿被命運摧殘的悲痛。雖然整首曲子被烏雲遮日般的小調支配，但還是有幾段宛如陽光從雲縫間探頭的大調，然而都僅僅出現一瞬間，絕對不是真正的光明。

經過一段裝飾奏，切換成大調後彷彿重現光明，但也絕對不是真正的光明，整首曲子還是留下悲劇色彩，激昂地劃下句點。這首曲子正是二十幾歲、迎向人生成熟期的莫札特，結集自己身為作曲家的功力而創作的不朽傑作。

猶如惡魔般淋漓盡致的名演

由一流鋼琴家演奏這首曲子的ＣＤ，全都堪稱精彩之作。我就斗膽挑選其中幾張來介紹吧！首先是顧爾達（鋼琴），阿巴多指揮維也納愛樂的演奏。顧爾達的鋼琴演奏有著貝多芬般的強力雄渾，卻也不失柔美，可惜交響樂團的表現平平。裝飾奏的部分彈奏的是與貝多芬同時代的鋼琴名家胡梅爾（Johann

Nepomuk Hummel）的裝飾奏。

接著是阿胥肯納吉（身兼鋼琴與指揮）指揮愛樂管弦樂團的演奏。阿胥肯納吉的演奏風格非常優美，用的是貝多芬的裝飾奏。莫札特的鋼琴協奏曲不少都是鋼琴家身兼指揮家的錄音版本，或許獨奏家覺得這樣比較能發揮吧！巴倫波因與普萊亞的演奏也是身兼鋼琴與指揮，亦是相當精彩的名演。

家父以前愛聽的唱片現在也變成ＣＤ，收藏在我家的ＣＤ架上。這張哈絲姬兒與馬克維契的演奏，雖然是相當久遠之前的錄音，音質不太好，卻是青史留名的名演。擅長詮釋莫札特作品的著名女鋼琴家哈絲姬兒的琴聲，真的是美得難以言喻，宛如珠玉落盤的琴聲，完美詮釋莫札特的悲傷情懷，哈絲姬兒自創的裝飾奏也相當精彩。題外話，內人年輕時長得很像哈絲姬兒，也許我因為從小看著唱片封面的哈絲姬兒，她的臉便不知不覺地深烙在我腦海中吧！

最近流行古樂器（作曲家出生時代的樂器）演奏，像是比爾森（Malcolm Bilson）彈奏莫札特時代的古鋼琴，約翰‧艾略特‧加德納爵士指揮英國巴洛

克獨奏家（English Baroque Soloists）的演奏亦相當出色，古鋼琴的樸質音色深入人心，裝飾奏是自創的。這個組合有錄製一套莫札特鋼琴協奏曲全集，有興趣的人不妨購買全集。

最後我想推薦一張個人偏愛的 CD，那就是傳奇指揮家福特萬格勒指揮柏林愛樂，與法國女鋼琴家蕾菲布（Yvonne Lefébure）的演奏，如此詭異又恐怖的演奏風格恐怕無人能出其右。一九五四年在盧加諾進行現場錄音，雖然音質很差，但完全演繹出莫札特的魔性，著實是一場風格獨特的演奏。歷經長年與納粹周旋、又在第二次世界大戰中倖存下來的福特萬格勒，在結束這場演奏半年後便離開人世，彷彿預知自己的命運似的，整首曲子迴盪著晦暗、激昂的樂聲，這也是莫札特這首第二十號鋼琴協奏曲的另一種風貌。

百田尚樹私房推薦錄音版本

鋼琴：克拉拉・哈絲姬兒

指揮：馬克維契

拉穆盧管弦樂團

一九六〇年錄音

第二十四曲

巴赫

《郭德堡變奏曲》

對位法的顛峰之作

MUZIK AIR 全曲收聽：

http://bit.ly/1OsoF6U

編曲能力代表作曲家的真正實力

這次要介紹 J・S・巴赫（一六八五～一七五〇年）的《郭德堡變奏曲》。

這首本來是為了大鍵琴而寫的曲子，反覆演奏的話，可以超過一小時。這首曲子深受古典樂迷喜愛，直到現在，無論是新人、老手，不少鋼琴家和樂團每年都會重新錄製這首曲子。

簡單來說，所謂的變奏曲，就是「編排主題的曲子（編曲）」。因此，編曲能力可以看出一位作曲家的真正實力，這說法一點也不誇張。傳說年輕時的貝多芬聽到莫札特隨口哼的主題，馬上就能用鋼琴變奏一番。

《郭德堡變奏曲》是一首連主題在內包括三十個樂段的變奏曲，因為巴赫的變奏風格相當大膽，初次聆賞時，會讓人不太能夠分辨變奏的形式；其實巴赫除了留下基本的主題（低音部），其餘就是自由闊達、反覆大膽的變奏。

巴赫是從古至今唯一的對位作曲家，也是當時無人能出其右的鍵盤演奏家，這首曲子堪稱傾注了他所有實力。所謂對位法，就是兩種以上不同的旋律（聲

部）同時進行的音樂。以巴赫的鍵盤曲來說，有三～四個不同的聲部同時進行。

主題曲調（Aria）像在溫柔地呢喃，彷彿能浸染疲憊的心，以現在的說法就是療癒系音樂。第一變奏驟然變成快速躍動的曲風，第二變奏又變回冥想曲，第三變奏則是同度卡農。

卡農是嚴謹的賦格，也就是同樣的旋律前後追逐的曲式。順道一提，第六、九、十二、十五、十八、二十一、二十四、二十七變奏，意即三的倍數的變奏曲都是卡農的形式；第六變奏為二度音，第九變奏為三度音，第十二變奏為四度音，像這樣前後追逐旋律的音高差距愈來愈大，所以第二十四變奏已經是超越八度音（octave）的卡農。此外，第十五變奏的五度音卡農是「逆行卡農」，意即超越五度的追逐旋律又回到最初旋律的演奏形式。

光是聆賞這些卡農的形式，就會為巴赫的才華深深折服，其他的變奏曲也精彩得讓人屏息。乍見平凡無奇的主題曲調，卻有著猶如萬花筒般千變萬化的模樣，展現「音樂」的無限可能性。創意曲、交響曲、小賦格曲、法式風格序曲、

三重奏奏鳴曲，還有各種舞曲，盡收於巴赫的鍵盤音樂，有些曲子需要相當純熟的技巧，足見巴赫的非凡鍵盤功力。

那麼，如此偉大的曲子是如何精巧完成呢？雖然很想詳細介紹每一首變奏曲使用的驚人技法，但因為這部分是相當專業的話題，恕我在此省略。

但我還是想介紹一個，那就是最後的第三十變奏，也就是標記「Quodlibet」的樂段。拉丁文「Quodlibet」的意思就是「隨興」，巴赫時代流行的音樂遊戲，就是好幾個人同時各自高唱不同的歌。一家都是音樂人的巴赫家常常玩這種遊戲，所以他將這個遊戲用在《郭德堡變奏曲》的最後一段變奏曲，用的就是當時的民謠《好久不見》（I Have So Long Been Away From You）與《包心菜和蕪菁驅趕了我》（Cabbage and Turnips Have Driven Me Away）。

我有這兩首歌的 CD，和原本的曲調確實有一點像，巴赫將這兩首歌組合在一起成了完美的變奏曲，還能變化成卡農、賦格、與主題結合成為四聲部演奏等，這就是巴赫的對位法，令人驚嘆不已。

仔細看一下這兩首民謠的名稱，也是饒富趣意。《好久不見》的歌詞讓人聯想到之後不斷回歸到主題曲調的轉位卡農，另外《包心菜和蕪菁驅趕了我》的歌詞也像主題曲調被三十首變奏樂段追逐的感覺。

曲名的由來

我偏愛《郭德堡變奏曲》，手邊的CD超過一百種版本。除了大鍵琴與鋼琴的演奏之外，還有吉他、手風琴、電子合成器（synthesizer），以及弦樂合奏、銅管合奏等各種不同的演奏。原本是大鍵琴的曲子，卻被改編成各種樂器的版本，恐怕就僅此一首吧！足見許多作曲家與演奏家都深受《郭德堡變奏曲》的啟發與影響。

關於這首曲子的創作始末與曲名有個知名的傳說。據說《郭德堡變奏曲》是巴赫受託為一位深受失眠所苦的凱塞林伯爵（Hermann Karl von Keyserling）譜寫的曲子。伯爵雇用一位名叫郭德堡（Johann Gottlieb Goldberg）的大鍵琴

家擔任私人樂手，他每晚都對郭德堡說：「郭德堡啊！今晚也為我彈奏我的變奏曲吧！」於是伯爵每晚聆賞郭德堡演奏變奏曲一事，便成了這首曲子命名的由來。

雖然凱塞林伯爵和郭德堡都真有其人，但這段軼事並未被證實。

題外話，我去年動了有生以來第一次的全身麻醉手術，那時在手術室聽的曲子就是《郭德堡變奏曲》的弦樂三重奏 CD。麻醉醫生對我說：「手術進行時，可以播放你喜歡的曲子。」於是我準備了這張 CD。因為麻醉注射後很快就昏睡過去而不記得了，所以只聽到主題曲調與最初的變奏曲而已。雖然醫師說，因為全身麻醉而死亡的案例只有二十萬分之一，但我邊感受麻醉液從手腕注入的感覺，覺得邊聽著這首曲子、出發前往另一個世界也不錯吧！

顧爾德的痛快名演

因為是名曲中的名曲，所以名演多如繁星，但至少顧爾德這兩張版本的演奏（一九五五年的版本、一九八一年的版本）絕對不容錯過。這位作風怪異的加

拿大鬼才鋼琴家，一九五五年以這首一直只有少數音樂愛好者知道的曲子初試啼聲，竟然一舉刷新古典音樂唱片的銷售紀錄，《郭德堡變奏曲》也一躍成為大受歡迎的名曲。所以就某種意思來說，這場演奏是留名唱片史上的名盤。雖然是超過半世紀的單聲道錄音版本，但用了很多近似斷奏的非圓滑奏法，而且技巧超凡，所以現在聽來還是有一種痛快感。加上顧爾德是一位非常擅長對位法的鋼琴家，這首曲子更能突顯他出色的演奏實力。他在晚年、也就是一九八〇年時，又錄製了一次這首曲子（這版本是立體聲），更是徹底展現他那出神入化的演奏技巧，而且有重複一部分（一九五五年的版本則是重複部分全部省略）。

雖然顧爾德這兩種錄音版本都非常有名，我卻鍾愛他於一九五九年在薩爾茲堡音樂會錄製的版本。顧爾德曾說：「音樂會已死。」從此不再公開演奏，後半生都是窩在錄音室錄製。但這版本是他年輕時在音樂會上的演奏，氣勢恢弘，他那超凡的演奏技巧絕對不是在錄音室後製而成的。

繼顧爾德之後，陸續誕生許多也很精彩的名盤，若要從中挑選一張的話，

我想推薦的是安德拉斯·席夫（Schiff András）。若說顧爾德追求的是《郭德堡變奏曲》的趣味，席夫就是窮究《郭德堡變奏曲》的音樂性吧！

雖然現在這首曲子推出各種編曲版本的CD，但率先這麼做的是小提琴演奏家梅德·史特勾韋特斯基（Dmitry Sitkovetsky）編曲成小提琴、中提琴與大提琴的三重奏。這是史特勾韋特斯基聆賞了顧爾德的演奏後，深受感動而編製的版本，也是懷著「緬懷顧爾德」、向其致敬的心情。他用三種弦樂器完美呈現原曲三～四個聲部交織而成的對位法；不，可以聆賞到一架大鍵琴和鋼琴無法展現的聲部。這套編曲推出後，許多演奏家紛紛跟進，因此就某種意思來說，史特勾韋特斯基的演奏（包括編曲）也是別具紀念性的名盤。

附帶一提，我在手術室聽的就是他的演奏。

百田尚樹私房推薦錄音版本

鋼琴：安德拉斯·席夫

一九八二年錄音

第二十五曲

貝多芬
小提琴協奏曲

完全感受不到「鬥爭」，幸福洋溢的曲子

代表優美貝多芬的曲子

貝多芬（一七七〇～一八二七年）於三十出頭時，突然陸續推出許多驚人的傑作。當然，他從以前便創作出許多青史留名、時至今日依然深受歡迎的名曲，但中期以後的貝多芬猶如被創造之神附身，在創作上出現重大變革。真要說的話，就像是在那之前自海頓、莫札特延續下來的音樂，幡然變成以往從未聽聞過的嶄新樂風。

當時，身為音樂家的貝多芬卻深受耳疾所苦（晚年幾乎失聰），甚至痛苦到想了卻生命，但也因為歷經這番人生最大的挑戰，讓他創作出不向殘酷命運低頭的激昂作品，陸續催生代表中期的名曲。這些作品被後世知名小說家羅曼・羅蘭稱為「傑作之森」，真是無懈可擊的讚美詞。

壯闊雄渾的《英雄》交響曲，稱為《命運》的第五號交響曲，還有古今鋼琴奏鳴曲中、最激昂的《熱情》奏鳴曲，以及四種弦樂器迸出繽紛花火的《拉祖莫夫斯基弦樂四重奏》等，這時期的音樂，每一首都像貝多芬在向命運搏鬥

的曲子。

另一方面，貝多芬也創作了優美纖細的音樂，像是《英雄》之後的第四號交響曲、以及幾乎與《命運》同時完成的《田園》交響曲等，都是撫慰人心的優美曲子。能夠同時創作截然不同的音樂，足見貝多芬雄厚的創作實力。這次要介紹的是代表優美貝多芬的小提琴協奏曲。

整首曲子優美無比，充分展現貝多芬的另一面。前述提及的代表性優美曲子第四號交響曲以及《田園》，多少還是有貝多芬式的鬥爭；唯獨這首小提琴協奏曲絲毫感受不到這樣的氣息，整首曲子洋溢著幸福感，猶如嬉戲花園中。

大家肯定會想，貝多芬這時期的人生到底發生什麼事呢？閱讀拙作的各位讀者應該會猜想他戀愛了吧？一點都沒錯。

貝多芬三十六歲時創作這首曲子，那時的他正沉醉於愛河中，對象是小他九歲的約瑟芬・馮・戴姆（Josephine von Deym）伯爵遺孀。約瑟芬結婚前是貝多芬的學生，年方二十的她奉父母之命，嫁給年長七歲的戴姆伯爵；但沒

有感情的婚姻生活十分空虛，約瑟芬常常寫信給妹妹，哀嘆不幸的婚姻。後來戴姆伯爵因為投資失利突然去世，才二十四歲的約瑟夫成了寡婦。貝多芬多次造訪，安慰帶著四個孩子、生活困頓的她。他看到為生活愁苦不已的友人，就會默默地彈琴撫慰對方的心，想必對約瑟芬也是如此，兩人也就不知不覺地墜入愛河。

兩人的關係究竟進展到何種地步，只有神知道。但由留存下來的各種證言與書信推斷，兩人應該是情人。後來一九四九年時，發現了很多貝多芬寫給約瑟芬的信，而且信的內容非常親暱，證明兩人的關係並非空穴來風。

之前介紹《悲愴》時已提及，用比較俗氣的話來說，貝多芬是個萬人迷。

他和許多貴族千金、夫人交往，儼然是個情場高手。但礙於身分迥異與社會倫理道德，他一輩子都是個王老五。

樂團是貝多芬，小提琴獨奏是情人

這首小提琴協奏曲充滿貝多芬式的幸福感，沒有激烈的抗爭，也沒有向命運怒吼，只有滿足與喜悅。

第一樂章就令觀眾出其不意，竟然是以定音鼓敲出四個弱音開始，如此奇特的安排與《命運》交響曲的開頭「命運動機」如出一轍。但相較於《命運》以激昂的強音來表現，小提琴協奏曲則是宛如輕觸情人的肩頭，以優美的樂聲開始；而且這四個音貫穿全曲，出現好幾次。

主題是優美的旋律，猶如向情人高歌的小夜曲，這裡看不到如獅子般怒吼的貝多芬，只有以歌聲表達戀愛喜悅的少年身姿。這樂章一般演奏長達二十幾分鐘，在貝多芬的作品中鮮少有這麼長的樂章，讓人感覺到他想盡情待在無憂無慮的樂園中。

此外，貝多芬並未採用他最擅長的技法，也就是第一主題與第二主題交疊、碰撞的辯證法發展手法，而是以優美的旋律貫穿全曲，但絕對沒那麼簡單；愉悅中還是不時穿插著悲傷的旋律，只是沒那麼深刻罷了。或許可以這麼

說，在愉悅的戀情中還是有「微微的苦澀感」吧！總之，整首曲子就是沉醉愛河的感覺。

第二樂章猶如被情人擁入懷中。沒錯，貝多芬做了這樣的美夢，小提琴溫柔地對他輕語。小提琴是代表女性的樂器，交響樂不時會以小提琴獨奏來表現女性。貝多芬在這樂章用小提琴獨奏表現「情人」，也許這段優美的旋律就是約瑟芬的輕柔細語。

第二樂章結束後，直接進入終樂章（第三樂章）。在這個輪旋曲的樂章中，貝多芬完全展現沉醉愛情的喜悅心情，也是我最喜歡的樂章。樂團成了貝多芬，獨奏的小提琴是「情人」，其實我覺得這樂章寫得非常情色，但不似華格納那般淫靡，而是更大方、健康的。兩人在這樂章相擁、訴說情意、手牽著手、喜悅無比，我想貝多芬從未在作品中有此露骨的表現吧。

即興之後迎向尾聲，我覺得這部分是幾近歇斯底里式的高潮。彷彿因愛而結合的兩人互相緊緊地擁抱對方，歡愉至極。當然這些是純屬我個人聽到的感

覺，也許貝多芬並沒有想表現這樣的意思，所以才會有音樂很容易被恣意解讀的說法，但是聽者如何想像也是聆賞音樂的一種樂趣。

我每次聆賞這首曲子，想像貝多芬身處幸福中的模樣就覺得很開心，卻也因為知道這段戀情最終迎向悲劇的結果而惆悵不已。

約瑟芬與貝多芬的戀情無法受到祝福，礙於身分迥異與社會倫理，兩人之間有著無法跨越的障壁，結果兩人在這首曲子完成後的隔年分手。約瑟芬後來再嫁貴族，這段婚姻也是不幸收場，丈夫騙光約瑟芬的財產，旋即不告而別，那時伸手援助約瑟芬的就是貝多芬。據傳那時約瑟芬生下一女，女方父親認為是貝多芬的孩子，但謠傳無法證實。不過根據今日的研究，這說法的可信度相當高。

約瑟芬在貝多芬五十歲那年，才四十一歲便走完人生。她生前從未向別人提起她與貝多芬之間的一段情，我想不只約瑟芬，羅曼．羅蘭的《貝多芬傳》寫道：「不知為何，與貝多芬過從甚密的女性們都對戀情極為保密，她們都將

自己對於充滿魅力的天才的那份傾慕，視為神聖的遺物般一輩子深埋心中。」

貝多芬自此之後直到死前，從未再寫過小提琴協奏曲。

一九二六年的歷史名盤

這首曲子也有很多名盤，古今有名的小提琴家都錄製過這首曲子。早期的

名盤有大衛・歐伊斯特拉夫（David Oistrakh，小提琴），克呂坦（André

Cluytens）指揮法國廣播國家管弦樂團（註：現名法國國家管弦樂團，

Orchestre national de France）的演奏，獨奏家與樂團、指揮搭配得非常完美，

是一場散發悠然成熟風格的名演。亨利克・謝霖（Henryk Szeryng，小提琴），

伊瑟許泰特（Hans Schmidt-Isserstedt）指揮倫敦愛樂的演奏也是名盤，完美

的技巧展現絕對不容錯過。

菲利茲・克萊斯勒（Fritz Kreisler，小提琴），雷歐・布列赫（Leo

Blech）指揮柏林國立歌劇院管弦樂團（Orchestra der Deutschen Oper

Berlin）的演奏也是歷史名盤，雖然錄音年代非常早（一九二六年！）但聆賞年代湮遠的演奏也是一種享受，不是嗎？克萊斯勒的演奏到現在聆賞還是非常優美。

新的錄音版本有帕爾曼（小提琴），朱利尼指揮愛樂管弦樂團、鄭京和（小提琴），滕斯泰特（Klaus Tennstedt）指揮荷蘭皇家大會堂管弦樂團的演奏亦十分精彩。

貝多芬在這首曲子中並沒有譜寫任何即興樂段，但像是姚阿幸（Joseph Joachim）、克萊斯勒等歷史上知名小提琴家都有即興演奏。

此外，貝多芬曾將這首曲子改編成鋼琴協奏曲，但幾乎沒演出過，倒是有幾張 CD 版本，聆賞有別於小提琴的演奏方式也是一種樂趣。個人推薦彼得‧塞爾金（Peter Serkin，鋼琴），小澤征爾指揮新愛樂管弦樂團的演奏，十分有趣。

百田尚樹私房推薦錄音版本

小提琴：亨利克・謝霖

指揮：伊瑟許泰特

倫敦交響樂團

一九六五年錄音

附錄

創作《永遠的0》時，聆賞的曲子

MUZIK AIR 全曲收聽：
http://bit.ly/1JLWAeg

我寫小說時，幾乎都是聽古典音樂，因為已經成了一種習慣，所以要是沒有音樂陪伴，心就定不下來。因此我會隨手拿起放在一旁的CD播放，或是聆賞當下想聽的曲子。

有時候我還會配合創作的場景和人物，反覆聆賞同一首曲子。藉由音樂刺激自己的創作泉源（雖然不曉得是否真的有這東西），聽著音樂、振筆疾書。有時甚至書寫這個場面時，要是沒有聽這首曲子就寫不出來。雖然本書也有一些抒發情感的內容，但純粹是我個人的感想，希望讀者朋友們不要被我的印象左右，自由想像、聆賞就行了。

但最後，我想介紹一下我的作品中，受到音樂影響最深的作品與曲子。

這部小說就是我的出道作《永遠的0》（《永遠の0》，講談社文庫）。

當我在寫這部作品結尾的某個場景時，其實我一直重複聆賞某一首曲子，因為這首曲子和《永遠的0》的最後一幕實在太相稱了。沒錯，就是這種感覺！我懷著這樣的心情聆賞。

畢竟小說不是電影，沒有所謂的配樂。但我在執筆創作時，腦子裡會浮現那一幕場景，而這首曲子就像電影配樂般流洩著。

這首曲子就是馬斯卡尼（Pietro Mascagni）的歌劇《鄉村騎士》（Cavalleria Rusticana）的間奏曲，因為對於還沒看過這部小說的讀者來說，透漏劇情可能不太好，所以我就不在此詳述結局這幕場景了。但可以稍微一提，此段就是憑弔故事的主角之一，零式戰機駕駛員的宮部久藏。

說出來有點不好意思，我邊流淚邊寫這一幕，以致於眼淚不停滴在鍵盤上，就連電腦螢幕上的字也變得模糊，所以得不停揉眼睛。我邊流淚，邊重寫了好幾次。

雖然《鄉村騎士》的間奏曲只有短短幾分鐘，但我一直反覆聆賞，不曉得聽了幾遍。《永遠的0》後來翻拍成電影，雖然電影裡沒有原作這一幕，但這一幕始終清楚烙印在我的腦海裡，背景音樂就是這首曲子。

若讀者朋友已經看過《永遠的0》這部小說，建議邊聆賞這首曲子、邊看

結局，或許多少能感受到我在執筆時，對於宮部久藏那份哀傷惋惜的心情。

百田尚樹私房推薦錄音版本

指揮：畢契科夫（Semyon Bychkov）

巴黎管弦樂團

一九九〇年錄音

後記

目前我家和工作室的唱片與CD收藏量超過二萬張，其實這種事沒什麼好自豪，反而應該覺得不好意思。

因為現在有點閒錢，加上CD不貴，可以「出手大方」地一次買個五十張、一百張，但這樣的買法是不對的。我覺得身為古典樂迷，對於自己喜愛的曲子和演奏家的CD，應該一張一張地買才對。畢竟一次買五十張，哪有餘裕好好欣賞呢？就算一天聽八張，也要花上一個禮拜才能聽完，況且每天都有忙不完的工作和雜事，根本連好好聆賞一張CD的時間都沒有。

我在書裡提過不少次，我唸大學時，一張唱片的要價不斐，所以買一張唱片，肯定在店裡猶豫至少一個小時，像這樣買下來的唱片才是真正的寶物。我還記得那時反覆聽到唱片都磨損了，還會邊翻閱目錄和音樂雜誌，邊想像自己沒能力購買的唱片的樂聲。

那時的我住在狹小的學生宿舍，用便宜的唱機聆賞著音質很差的音樂，一心夢想著能坐在設備頂級的視聽室、用最高級的音響聆賞音樂，幻想在這樣的環境下享受音樂的洗禮會是多麼感動、美好的事。四十年後的現在，這夢想已經實現了。

但我不時會想，其實那時聆賞到的「樂聲」比現在更棒，不是嗎？沒錯，音樂不光是用耳朵聽，也要用心聆賞；所以對音樂來說，音響品質好壞與否根本是微不足道的事。

好懷念那將一張唱片視為寶物般，細細聆賞的青春歲月。

本書是根據以下刊物的連載內容，加以增修後發行的。

《一個人》（KK Bestsellers）二〇一一年八月號～二〇一三年四月號

《Voice》（PHP 研究所）二〇一三年七月號～十月號

國家圖書館出版品預行編目(CIP)資料

至高の音樂：百田尚樹的私房古典名曲 / 百田尚樹作；
楊明綺譯. -- 初版. -- 臺北市：有樂出版, 2016.02
 面；　公分. -- (音樂日和；4)
譯自：至高の音楽：クラシック永遠の名曲
ISBN 978-986-90838-7-4(平裝)

1.音樂 2.音樂欣賞 3.文集

910.7 105000385

🎼 音樂日和　04

至高の音樂：百田尚樹的私房古典名曲

至高の音楽 クラシック 永遠の名曲

作者：百田尚樹
譯者：楊明綺
發行人兼總編輯：孫家璁
副總編輯：連士堯
責任編輯：林虹聿
校對：陳安駿、王若瑜、王凌緯
版型、封面設計：高偉哲

出版：有樂出版事業有限公司
地址：114 台北市內湖區瑞光路 583 巷 30 號 7 樓
電話：（02）25775860
傳真：（02）87515939
Email：service@muzik.com.tw
官網：http://www.muzik.com.tw
客服專線：（02）25775860
法律顧問：天遠律師事務所　劉立恩律師

總經銷：大和書報圖書股份有限公司
地址：242 新北市新莊區五工五路 2 號
電話：（02）89902588
傳真：（02）22997900

印刷：沈氏藝術印刷股份有限公司
初版：2016 年 02 月
定價：320 元

有樂精選 · 值得典藏

路德維希 · 諾爾
貝多芬失戀記－得不到回報的愛

即便得不到回報　亦是愛得刻骨銘心
友情、親情、愛情，
真心付出的愛若是得不到回報，
對誰都是椎心之痛。
平凡如我們皆是，偉大如貝多芬亦然。
珍貴文本首次中文版　問世解密
重新揭露樂聖生命中的重要插曲

定價：320 元

瑪格麗特 · 贊德
巨星之心～莎賓 · 梅耶音樂傳奇

單簧管女王唯一傳記　全球獨家中文版
多幅珍貴生活照　獨家收錄
卡拉揚與柏林愛樂知名「梅耶事件」
始末全記載
見證熱愛音樂的少女逐步成為舞台巨星
造就一代單簧管女王傳奇

定價：350 元

菲力斯·克立澤＆席琳·勞爾
音樂腳註
我用腳，改變法國號世界！

天生無臂的法國號青年
用音樂擁抱世界
2014 德國 ECHO 古典音樂大獎得主
菲力斯·克立澤用人生證明，
堅定的意志，決定人生可能！

定價：350 元

茂木大輔
《交響情人夢》音樂監修獨門傳授：
拍手的規則
教你何時拍手，帶你聽懂音樂會！

由日劇《交響情人夢》古典音樂監修
茂木大輔親撰
無論新手老手都會詼諧一笑、
驚呼連連的古典音樂鑑賞指南
各種古典音樂疑難雜症
都在此幽默講解、專業解答！

定價：299 元

藤拓弘
超成功鋼琴教室經營大全
～學員招生七法則～

個人鋼琴教室很難經營？

招生總是招不滿？學生總是留不住？

日本最紅鋼琴教室經營大師

自身成功經驗不藏私

7個法則、7個技巧，

讓你的鋼琴教室脫胎換骨！

定價：299 元

基頓·克萊曼
寫給青年藝術家的信

小提琴家　基頓·克萊曼

數十年音樂生涯砥礪琢磨

獻給所有熱愛藝術者的肺腑箴言

邀請您從書中的犀利見解與寫實觀點

一同感受當代小提琴大師

對音樂家與藝術最真實的定義

定價：250 元

宮本円香
聽不見的鋼琴家

天生聽不見的人要如何學說話？
聽不見音樂的人要怎麼學鋼琴？
聽得見的旋律很美，
但是聽不見的旋律其實更美。
請一邊傾聽著我的琴聲，
一邊看看我的「紀實」吧。

定價：320 元

以上書籍請向有樂出版購買
便可享獨家優惠價格，
更多詳細資訊請撥打服務專線。

MUZIK 古典樂刊・有樂出版

華文古典音樂雜誌・叢書首選

讀者服務專線：（02）2577-5860

讀者服務信箱：service@muzik.com.tw

◆ MUZIK 古典樂刊

《至高の音樂》獨家優惠訂購單

訂戶資料

收件人姓名：_____ □先生　□小姐

生日：西元 _____ 年 _____ 月 _____ 日

連絡電話：（手機）_____（室內）_____

Email：_____

寄送地址：□□□ _____

信用卡訂購

□ VISA　　□ Master　　□ JCB（美國 AE 運通卡不適用）

信用卡卡號：_____-_____-_____-_____

有效期限：_____

發卡銀行：_____

持卡人簽名：_____

訂購項目

□《MUZIK 古典樂刊》一年 11 期，優惠價 1,650 元

□《貝多芬失戀記－得不到回報的愛》優惠價 253 元

□《巨星之心～莎賓・梅耶音樂傳奇》優惠價 277 元

□《音樂腳註》優惠價 277 元

□《拍手的規則》優惠價 237 元

□《寫給青年藝術家的信》優惠價 198 元

□《聽不見的鋼琴家》優惠價 253 元

□《超成功鋼琴教室經營大全》優惠價 237 元

劃撥訂購

劃撥帳號：50223078　戶名：有樂出版事業有限公司

ATM 匯款訂購（匯款後請來電確認）

國泰世華銀行（013）　帳號：1230-3500-3716

請務必於傳真後 24 小時後致電讀者服務專線確認訂單

傳真專線：（02）8751-5939

有樂出版

11492　台北市內湖區瑞光路583巷30號7樓
有樂出版事業有限公司　編輯部　收

請　貼　郵　資

請沿虛線對摺

有樂出版

音樂日和 04　《至高の音樂：百田尚樹的私房古典名曲》

填問卷送雜誌！

只要填寫回函完成，並且留下您的姓名、E-mail、電話以
及地址，郵寄或傳真回有樂出版事業有限公司，即可獲得
《MUZIK古典樂刊》乙本！（價值NT$200）

《至高の音樂：百田尚樹的私房古典名曲》讀者回函

1. 姓名：＿＿＿＿＿＿＿＿，性別：□男　□女
2. 生日：＿＿＿＿＿＿ 年 ＿＿＿＿＿＿ 月 ＿＿＿＿＿＿ 日
3. 職業：□軍公教　□工商貿易　□金融保險　□大眾傳播
　　　　□資訊業　□製造業　　□服務業　　□學生　　□其他
4. 教育程度：□國中以下　□高中／職　□大學／專科　□碩士以上
5. 平均年收入：□ 25 萬以下　□ 26-60 萬　□ 61-120 萬　□ 121 萬以上
6. E-mail：＿＿＿＿＿＿＿＿＿＿＿＿＿＿＿＿＿＿＿＿＿＿＿＿
7. 住址：＿＿＿＿＿＿＿＿＿＿＿＿＿＿＿＿＿＿＿＿＿＿＿＿＿
8. 聯絡電話：＿＿＿＿＿＿＿＿＿＿＿＿＿＿＿＿＿＿＿＿＿＿＿
9. 您如何發現《至高の音樂》這本書的？
　　□在書店閒晃時　　　　□網路書店的介紹，哪一家：＿＿＿＿＿＿
　　□ MUZIK 古典樂刊推薦　□朋友推薦
　　□其他：＿＿＿＿＿＿＿
10. 您習慣從何處購買書籍？
　　□網路商城（博客來、讀冊生活、PChome...）
　　□實體書店（誠品、金石堂、一般書店...）
　　□其他：＿＿＿＿＿＿＿＿
11. 平常我獲取音樂資訊的管道是……
　　□電視　□廣播　□雜誌／書籍　□唱片行
　　□網路　□手機 APP　□其他：＿＿＿＿＿＿＿＿
12. 《至高の音樂》，我最喜歡的部分是……（可複選）
　　□第一曲　　□第二曲　　□第三曲　　□第四曲　　□第五曲　　□第六曲
　　□第七曲　　□第八曲　　□第九曲　　□第十曲　　□第十一曲　□第十二曲
　　□第十三曲　□第十四曲　□第十五曲　□第十六曲　□第十七曲
　　□第十八曲　□第十九曲　□第二十曲　□第二十一曲　□第二十二曲
　　□第二十三曲　□第二十四曲　□第二十五曲　□附錄
13. 《至高の音樂》吸引您的原因？（可複選）
　　□喜歡封面設計　　□喜歡古典音樂　　□喜歡作者
　　□價格優惠　　　　□內容很實用　　　□其他：＿＿＿＿＿＿
14. 您希望我們未來出版何種書籍？
　　＿＿＿＿＿＿＿＿＿＿＿＿＿＿＿＿＿＿＿＿＿＿＿＿＿＿＿＿
15. 您對我們的建議：
　　＿＿＿＿＿＿＿＿＿＿＿＿＿＿＿＿＿＿＿＿＿＿＿＿＿＿＿＿
　　＿＿＿＿＿＿＿＿＿＿＿＿＿＿＿＿＿＿＿＿＿＿＿＿＿＿＿＿

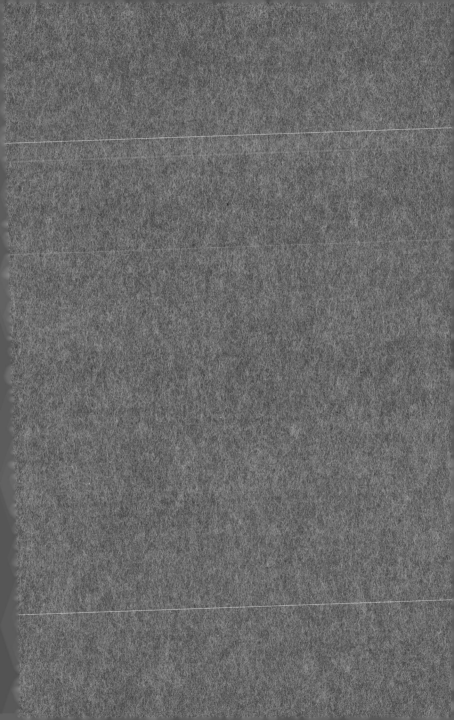